cocokanata 著
HOW TO DRAW "IDOL DANSHI"

心臟
爆擊！ 人氣偶像男子
魅力畫法

三悅文化

前　言

　　感謝您拿起本書閱讀。

　　雖然這本書按照標題是，「教人如何描繪偶像的書」，不過說句實在的，我覺得畫圖沒有所謂的描繪方法。

　　話說我覺得畫想畫的東西才是畫圖，不過當你「想畫自己喜歡的偶像」時，也許不知該從何著手；或者畫得亂七八糟沒有方向時，我想本書或許能成為某種動機或解決方案。

　　說起來我在畫圖時也總是找不到方向。不過我覺得找不到方向也是畫圖的精髓，因此我抱持著「愉快的流浪」的立場持續作畫。

　　「我是這樣作畫的。」這是我要和大家共享的部分，希望能成為某種提示，並且由此讓大家找到適合的方法。本書若能如此供大家使用，便是我的榮幸。

<div style="text-align: right">cocokanata</div>

Contents

Part ① 男性的基本畫法

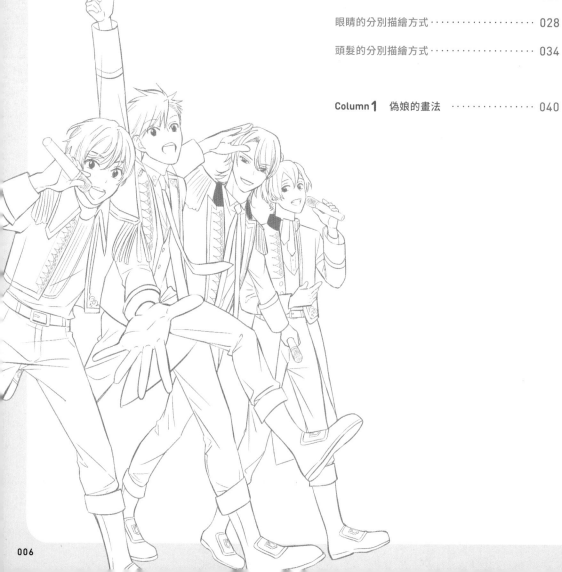

描繪偶像男子

描繪有魅力的姿勢

描繪集合圖

本書的用法

本書大致分成4個部分，介紹偶像男子的畫法。
請活用本書，創造出深具魅力的偶像男子吧！

充滿創造出魅力角色的作者方法！

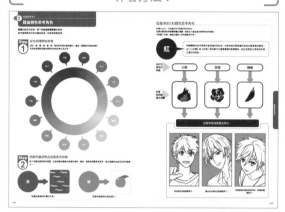

從各個角度仔細解說，作者平常創造出魅力偶像男子的重點，能讓您畫出具有說服力的角色。

服裝的畫法也很充實！

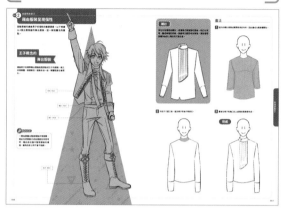

介紹從4個主題誕生的，作者原創的服裝畫法。由於也刊出配合姿勢的服裝畫法，因此本書內容能讓您容易理解衣服的構造。

仔細解說畫法的步驟！

雖然有些姿勢很難畫，不過本書結構能讓您按照畫法的步驟，所以容易模仿正是特點。

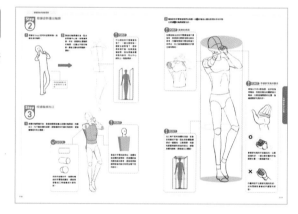

關於各章

 Part 1 男性的基本畫法

描繪偶像男子之前，將介紹男性身體的構造等基礎知識、眼睛和頭髮等各個部位的畫法。

Part 2 描繪偶像男子

描繪有魅力的偶像男子時，「主題設定」和「角色設定」非常重要。在Part 2將這些設定製作和魅力角色的完成過程，分成「角色的製作方法」、「服裝的畫法」、「小道具的畫法」等章節，並且仔細地解說。

Part 3 描繪有魅力的姿勢

介紹偶像的魅力姿勢的畫法。從輪廓到潤飾，直到完成的一連串流程，將穿插重點解說。

 Part 4 描繪集合圖

看起來有魅力的構圖與人物配置的方法等，彙整成1幅畫的重點將會搭配範例解說。

男性的基本畫法

▶ Part

男性身體的構造

描繪男性角色之前，得先理解男性身體的構造與特徵。藉由強調肌肉和骨骼，就能表現出男性的體型。

 正面

相較於女性曲線型的身體，男性的身體凹凸較少，呈現直線正是特色。另外，由於骨骼和肌肉比女性發達，所以從正面來看胸膛周圍和手腳等凹凸不平的直線起伏非常顯眼。頸部的粗細與兩肩寬度也比女性還要寬。

CHECK

手臂的線條比軀幹更向前凸出。

從上方觀看的圖

正面

手臂
軀幹

背部

從兩肩寬度到腰部的線條想像成倒梯形。

手腕的位置比胯股略下方。

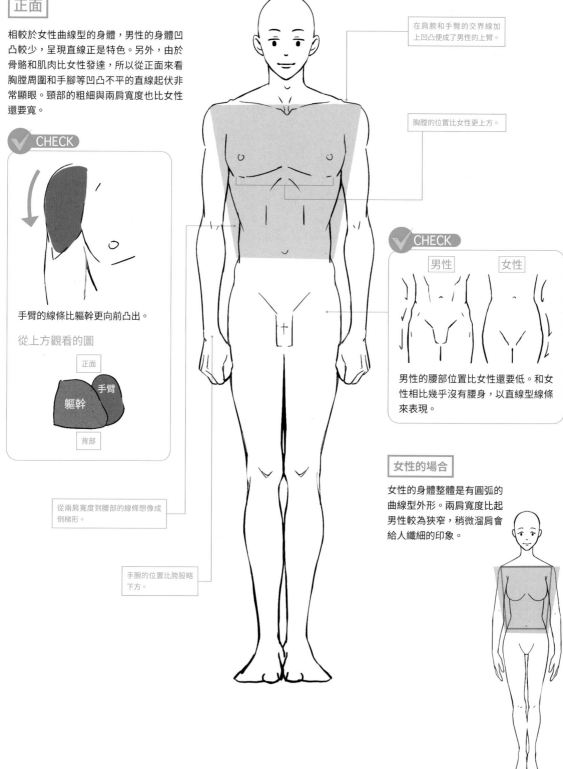

在肩膀和手臂的交界線加上凹凸便成了男性的上臂。

胸膛的位置比女性更上方。

CHECK

男性　　女性

男性的腰部位置比女性還要低。和女性相比幾乎沒有腰身，以直線型線條來表現。

女性的場合

女性的身體整體是有圓弧的曲線型外形。兩肩寬度比起男性較為狹窄，稍微溜肩會給人纖細的印象。

側面

和女性相比身體的凹凸較少，呈直線型線條。背部是能維持重心的平緩S字形，由於小腿肌肉發達，所以隆起。

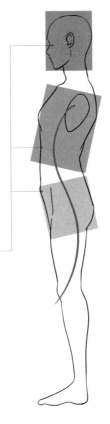

臉部筆直地朝向正面時，沿著背部的S字形，胸腔等上半身朝上，骨盆等下半身則是朝下。

✓ CHECK

注意脖子周圍的斜方肌和胸鎖乳突肌，在描繪插畫時便容易想像脖子的動作和脖頸是如何表現。

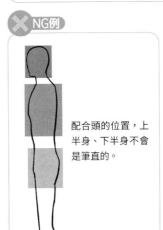

胸鎖乳突肌　　斜方肌

✗ NG例

配合頭的位置，上半身、下半身不會是筆直的。

女性的場合

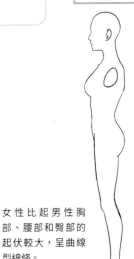

女性比起男性胸部、腰部和臀部的起伏較大，呈曲線型線條。

後面

比起女性兩肩寬度較寬，背部和小腿等肌肉與骨骼的隆起非常明顯。由於起伏較少，所以身體的直線型線條不變。

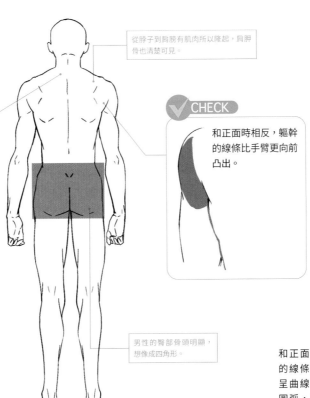

從脖子到肩膀有肌肉所以隆起，肩胛骨也清楚可見。

✓ CHECK

和正面時相反，軀幹的線條比手臂更向前凸出。

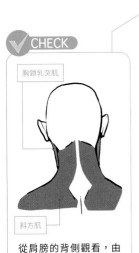

✓ CHECK

胸鎖乳突肌

斜方肌

從肩膀的背側觀看，由於斜方肌隆起，所以更有肌肉發達的印象，和正面又是不同的印象。

男性的臀部骨頭明顯，想像成四角形。

女性的場合

和正面相同，身體的線條與男性相比呈曲線型。臀部有圓弧，形成梯形般的形狀。

男性的基本畫法

男性體型的分別描繪方式

藉由分別描繪體型，能使有魅力的男性角色個性突出。
在此將介紹4個基礎體型的分別描繪方式。

標準體型

1 首先畫火柴人，呈現粗略的人形。

2 根據在 **1** 畫好的骨架，決定臉的大小和脖子的長度，在脖子下方加上輪廓線，決定兩肩的位置。兩肩的位置決定後，根據兩肩的輪廓線畫出胸部、腰部的形狀。

3 決定頭部、軀幹、到胯下的位置後，以1顆頭的大小把全身分成8等分來決定頭身。頭身決定後再決定各關節的位置，並畫出手腳的輪廓。

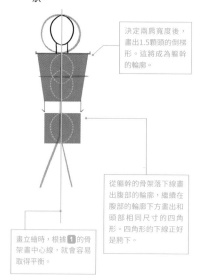

> 決定兩肩寬度後，畫出1.5顆頭的倒梯形。這將成為軀幹的輪廓。

> 從軀幹的骨架落下線畫出腹部的輪廓，繼續在腹部的輪廓下方畫出和頭部相同尺寸的四角形。四角形的下線正好是胯下。

> 畫立繪時，根據 **1** 的骨架畫中心線，就會容易取得平衡。

> 1頭身

> **! POINT**
> 所謂頭身是指，以1顆頭為1單位計算身體長度的方法。8顆頭的頭身叫做8頭身，這次是以8頭身來思考。

> 肩膀～胯下以大約2.5頭身為標準。

4 沿著骨架加工。這時把身體當成圓柱思考，加工時注意軀幹等繞到背後的地方，就更能呈現立體感。

5 描繪鎖骨、胸部周圍的肌肉和手腳的凹凸等細節，調整身體的線條。如果是標準體型，只要稍微加上細節的描寫即可。

完成

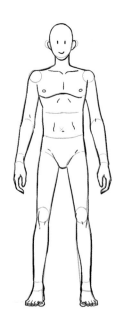

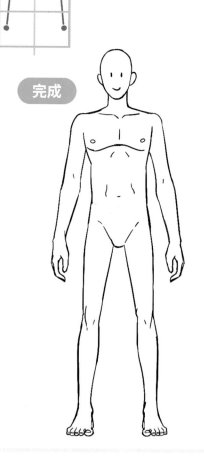

> 從脖子到肩膀的線條平緩地落下。

> **! POINT**
> 試著觸碰自己的身體，就能理解身體哪邊柔軟、哪邊較硬。像這樣從觸覺意識到身體，也會容易反映在插畫中，因此非常推薦。

瘦削型

如果是瘦削型，由於肌肉和脂肪比標準體型還要少，所以要控制肌肉的鼓起，用沿著骨頭的線條來表現。描繪時整體減少身體的分量。

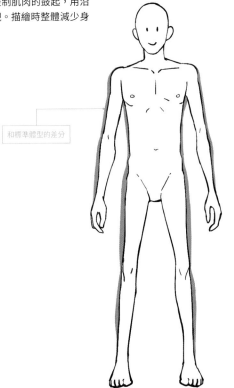

和標準體型的差分

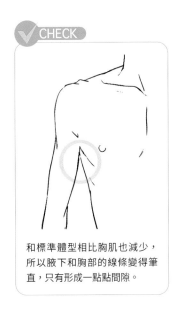

CHECK

和標準體型相比胸肌也減少，所以腋下和胸部的線條變得筆直，只有形成一點點間隙。

畫法

1 雖然基本的畫法和標準體型相同，不過加工時要注意整體的細長身體，從大腿到腳也不要太粗，畫像像女性一樣纖細。

2 鎖骨和肋骨等骨頭凸出的部分容易呈現出骨骼的線條，因此畫成骨頭明顯，看起來就會像瘦削型的體型。

完成

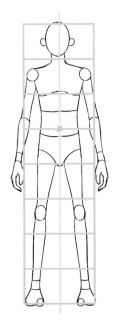

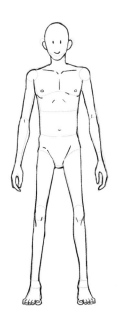

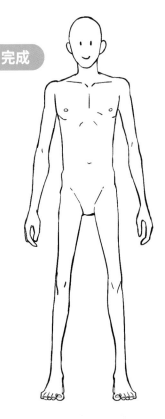

肌肉發達

如果肌肉發達，和標準體型相比整體都有肌肉，所以胸部和軀幹周圍等處的分量會大一圈。
也要注意腹肌等細微部分的描寫，表現出男性的強壯體格。

1 根據大略的輪廓決定臉部大小、脖子長度，根據兩肩的輪廓線畫出胸部、腰部的形狀。這時比起標準體型，要在兩肩寬度、腰部、臀部增加肌肉的厚度。

配合體型脖子也變粗，整體平衡就會變佳。

尤其上半身的身體寬度會依照胸肌和手臂的肌肉而增加，所以骨架要畫得寬一點。

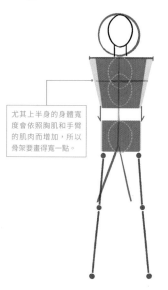

2 到頭部、軀幹、胯下的位置決定後就決定頭身，畫出手腳的輪廓。兩肩寬度比標準體型設定得長一點。

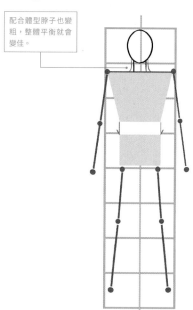

3 一邊注意立體感，一邊沿著骨架加工。配合胸部的厚度也調整腰圍、腰部的分量。

從脖子到肩膀的線條要有鼓起。

和標準體型相比上臂、大腿和小腿的肌肉很發達，所以讓外側的線條鼓起，畫成稍微明顯一點。

4 藉由凹凸表現身體的輪廓，顯得層次分明，讓人一看就知道肌肉發達，描繪大胸肌、腹肌等細微部分，調整身體的線條。

完成

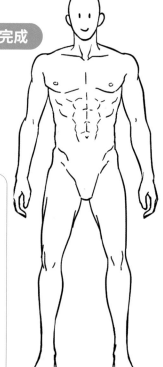

CHECK

從脖子到肩膀有斜方肌，所以形成凹凸的鼓起。

瘦削肌肉

瘦削肌肉的形象是標準體型的男性做肌肉訓練，練出恰好的肌肉，
因此不會像肌肉發達那樣極度鼓起，留意畫成銳利的印象。

1 根據大略的輪廓決定臉部大小、脖子長度，然後根
據兩肩的輪廓線畫出胸部、腰部的形狀。

2 到頭部、軀幹、胯下的位置決定後就決定頭身。畫
出手腳的輪廓。至此和標準體型的步驟相同。

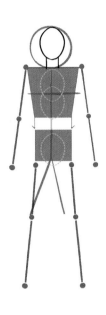

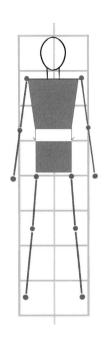

3 一邊注意立體感，一邊沿著骨架加
工。肩膀稍微畫成溜肩，仔細加上
肩膀周圍的肌肉。

4 描繪腹肌等細微部分，調整身體的
線條。如果是瘦削肌肉，相對於肩
膀周圍確實有厚度，腰圍線條細一
點，腰部周圍畫粗一點，就會變成
漂亮的體型。

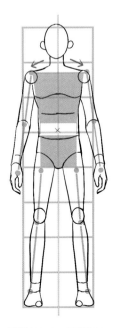

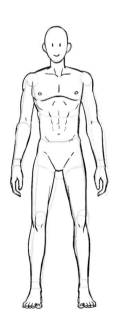

完成

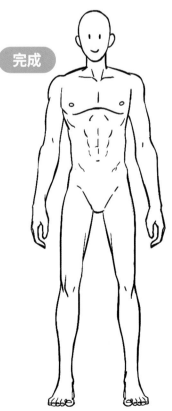

身高的分別描繪方式

在此介紹男性不同身高的分別描繪方式。依照身高差異也會突顯角色的個性，因此描繪時要注意身體的平衡。

男性的標準頭身是7～8頭身。以這個頭身為基準，想要畫成高頭身、低頭身時，就在輪廓的階段讓頭身高一點或低一點，使身高出現變化。這時，頭部大小、脖子寬度、胸部寬度等也配合頭身調整，就能畫出均衡的全身插畫。從P17開始將會介紹各種身高的分別描繪重點，請練習看看吧。

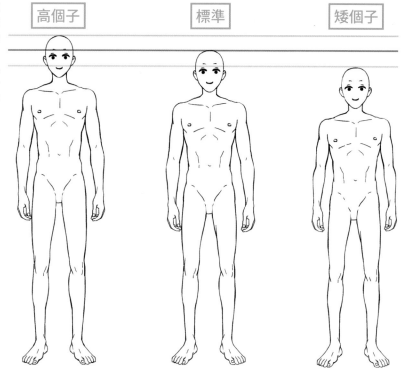

高個子　　標準　　矮個子

坐下時的身高差異

有身高差異時，並排坐下時的姿勢也會不同。來看看各自的特徵吧。

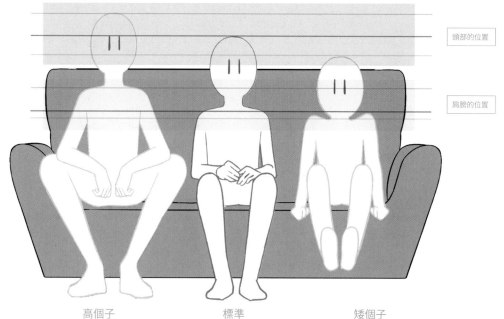

頭部的位置

肩膀的位置

高個子
由於手長腳長，坐下時自然會變成膝蓋和手臂彎曲的姿勢。

標準
頭部、肩膀、腿都比高個子矮一個拳頭。比起高個子，不會畫出腿、手臂的厚度。

矮個子
由於手腳短，如果屁股坐到椅子的靠背，就會變成腳離地的樣子。

標準身高

描繪男性的標準身高時，容易取得平衡的頭身是7頭身。首先以7頭身為基準描繪全身吧。基本上上半身與下半身、從肩膀到手腕、從膝下到腳踝，分別可以分成1：1。肩膀畫得比頭的寬度寬一點便會像男性的體格。

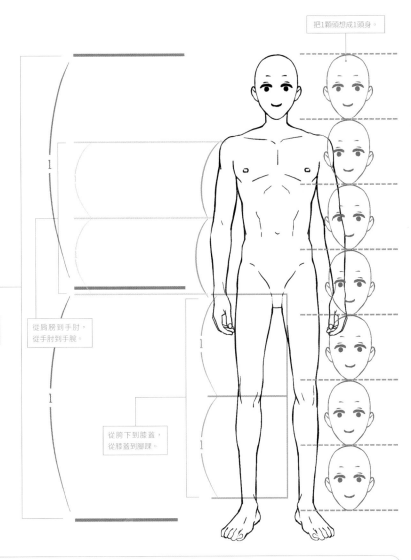

把1顆頭想成1頭身。

從頭到胯下，從胯下到腳掌。

從肩膀到手肘，從手肘到手腕。

從胯下到膝蓋，從膝蓋到腳踝。

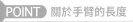 **POINT** 關於手臂的長度

所有體型共通且應注意的重點是，從肩膀到手肘、從手肘到手腕即使長度相同，手臂彎曲時手腕不會伸到肩膀的位置。為了避免變成不自然的姿勢，應掌握這個重點。

NG

以身體的構造，手腕不會碰到肩膀。

蒟蒻

扭

描繪手臂彎曲的姿勢時，想像很厚有彈力的蒟蒻折疊的樣子便容易理解。

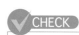

高個子

描繪高個子的男性時容易取得平衡的頭身是7～8頭身。描繪高個子的角色時,並非只是畫成將上半身和下半身延長,描繪重點是各個部位以1:1的比例,慢慢地調整胸部的鼓起和手腳的關節等細微部分。

比較

標準

✔CHECK

上半身、下半身的平衡以1:1的比例拉長,就可以防止軀幹極度變長,或是腿變長等全身失去平衡的情形。

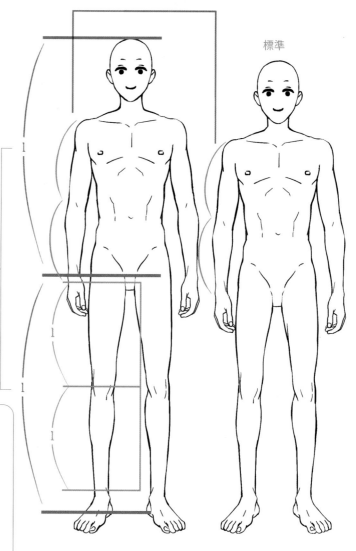

✖NG例

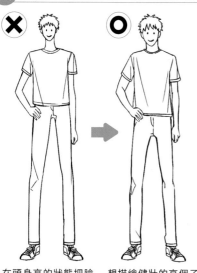

在頭身高的狀態把臉部畫小,或是畫成脖子和手腳延長,整體就會變得細長,變成感覺不搭調的身體。

想描繪健壯的高個子男性時,相對於頭部,脖子畫成略粗一點,兩肩寬度也畫寬一點就會變得均衡。如果是身體細長的男性,兩肩寬度要畫得窄一點。

矮個子

描繪矮個子的男性時容易取得平衡的頭身是6～7頭身。描繪矮個子的角色時,和標準身高的角色比較時體型不要太細,加工時要注意這個重點。

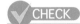

比較

標準

CHECK

和標準體型相比頭身變低,手腳和軀幹周圍的長度也縮短,所以變成整體小巧的印象。描繪時注意1：1的比例。

NG例

✗

○

頭身極度縮小,或是畫成大頭,就會變成Q版化的角色。

臉部大小和標準體型一樣。注意個子矮≠手腳極度縮短,看清楚上半身和下半身是1：1的比例。

男性的基本畫法

臉部的分別描繪方式

在此介紹男性的臉部分別描繪方式。隨著年齡不同畫法有些差異，請掌握特徵加以練習吧。

男性臉部的基本畫法

正面

1 畫圓。這個圓將成為臉部大小的基準。

2 在圓的中心畫十字線。這個十字線將成為臉部的輪廓。

> 粉紅色線條將成為配置耳朵和眉毛時的基準線。

3 縱向的中心線延伸1.5個圓的長度。作為臉部取得平衡的標準，分割成綠色的長方形就會變得容易理解。

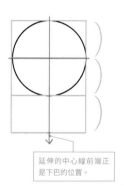

> 延伸的中心線前端正是下巴的位置。

4 綠色長方形分別分割成2分之1。這時，在十字線的粉紅色線條下方畫較長的橫線，作為眼睛的基準線。

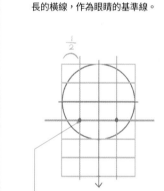

> 分割的縱線和橫線交叉的點，是眼睛的中心部分（眼球）。

5 根據分割線和在 **2** 畫的十字線，描繪輪廓、眉毛、眼睛、鼻子、嘴巴等臉部的部位。

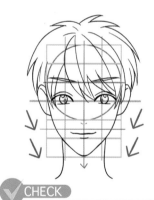

✓ **CHECK**

一邊注意下巴的位置一邊往斜下方畫出平緩的線，就能畫出漂亮的臉部輪廓。

❗ **POINT** 耳朵的畫法

沿著臉部輪廓斜斜地畫出耳朵。注意畫到眼睛的旁邊便容易取得平衡。另外，也別忘了畫耳朵裡面，這樣能增加真實感。

完成

畫正面時的注意重點

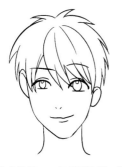

如何防止
臉部和部位
偏移？

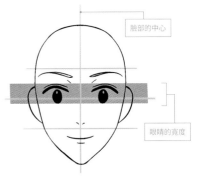

臉部的中心

眼睛的寬度

不畫輪廓的十字線就一口氣畫出臉部，往往會如圖左右的部位失去平衡。另外，臉部的基礎輪廓偏移，部位本身也會跟著輪廓偏移。如果作畫時覺得不搭調，就先確認哪邊偏移了，並且重新描繪吧。

要修正一度偏移的圖畫時，畫輔助線修正部位的偏移正是重點。如圖在臉部中心畫十字線，和十字線的橫線等間隔，上下各畫出2條橫線。最上面的橫線是眉毛上方，最下面的線是鼻子下方，記住後便容易理解。

輪廓的種類

稍微改變臉部的輪廓，就能為角色的特徵增添變化。
和標準的臉部比較，介紹2種範例的畫法。

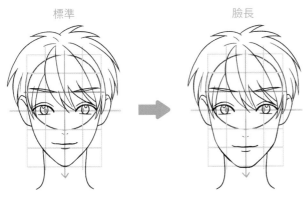

標準　　　　　　　　　臉長　　　　　　　　　圓臉

注意倒三角形，輪廓也是銳利的線條正是特色。

如果臉長，注意描繪長方形的輪廓正是重點。從臉頰到下巴的輪廓稍微骨頭明顯，鼻子和嘴巴等部位也往下偏移。

如果是圓臉，臉頰鼓起會有稚嫩的印象。想像臉部的部位收在正方形內畫出輪廓。

男性的基本畫法

一點小知識　歪頭時脖子收縮的樣子

想畫歪頭的臉部時，脖子的表現非常重要。歪頭時，從歪斜側的脖子到鎖骨的肌肉（胸鎖乳突肌）會收縮，另一側的胸鎖乳突肌會伸長。了解肌肉這樣的機制後，便容易想像歪頭時左右的差異，圖畫也會增添真實感。

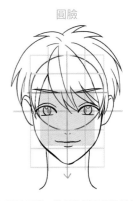

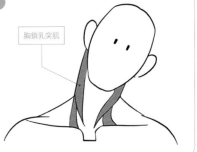

胸鎖乳突肌

斜向

1 畫圓。

2 在圓的中心畫橫線。

3 畫出圓的1.5倍的長方形，分成三等分。

4 把圓視為球體，畫出決定臉部角度的藍線、決定眉毛位置的紫線、決定耳朵位置的粉色線。這就是輪廓線。

把圓視為球體，畫出球體正中間的3條線。

5 以藍色輪廓線為基準決定髮際線的位置，由此中心線往下，決定鼻子、下巴的位置。從耳朵的位置到下巴畫出臉部輪廓呈倒三角形，沿著眉毛的輪廓線加上眼睛的輪廓線，並決定眼睛的位置。

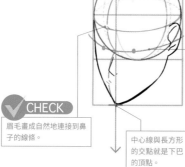

CHECK
眉毛畫成自然地連接到鼻子的線條。

中心線與長方形的交點就是下巴的頂點。

6 根據在**5**決定的位置，仔細描繪眉毛、眼睛、鼻子、嘴巴等臉部的部位。

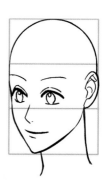

CHECK
眼睛和耳朵的正面不變，配置在從額頭到下巴的中心。

7 最後配合臉部的方向畫出頭髮便完成。

完成

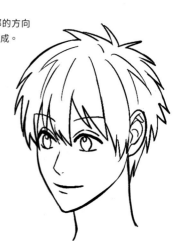

1 畫出圓的1.5倍的長方形，分成三等分。

2 在長方形的第二分割的中心畫橫線，配合橫線加上縱向的中心線。此外，沿著長方形在圓的左側加上縱線。

3 沿著圓的左側的縱線決定下巴的位置，在十字線的中心右側畫耳朵。再根據輪廓線決定眉毛、眼睛的位置。各個部位的配置決定後，沿著圓的輪廓一面注意凹凸，一面依鼻子、嘴巴、下巴的順序畫出臉部輪廓，最後從下巴到耳下畫出顎骨。

POINT
沿著長方形的縱線是眼睛的中心、鼻子的起點。從額頭的頂點到鼻子的起點有凹陷，鼻梁由此往斜下方勾勒。

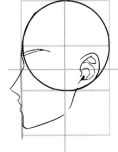

4 沿著輪廓畫出眼睛、嘴巴。

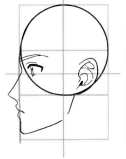

 NG例

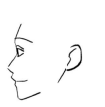

眼睛往跟前太突出就會平衡差，所以作畫時要注意位置擺在鼻子內側。

5 頭蓋骨的頭顱部分是雞蛋橫躺的形狀，所以要比輪廓的圓稍微突出，調整後腦杓的平衡。再配合後腦杓的輪廓線加上斜斜的脖子輪廓線。加上喉結便是男性化的表現。

往斜下

 NG例

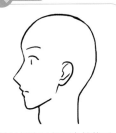

脖子挺直是很不自然的形狀。脖子在構造上略微傾斜，要記住這點。

POINT 描繪嘴巴張開的側臉時

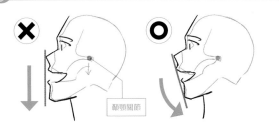

顳顎關節

從鼻子到下巴的斜直線叫做美觀線，嘴巴收在這條美觀線的內側，便會是美麗的側臉。張開嘴巴的側臉，並非從顳顎關節滑動嘴巴打開，而是以顳顎關節為軸心打開嘴巴，這樣想像便容易下筆。反之從鼻子到下巴的線條如果畫成直線，下巴就會太突出，或是嘴脣突出，會變成不自然的側臉，因此必須注意。

6 最後配合臉部的方向畫出頭髮便完成。

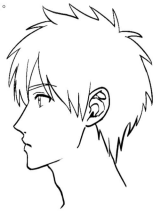

完成

男性的基本畫法

稚氣臉蛋的畫法

描繪稚氣臉蛋的角色時，重點在於縮短臉部部位的距離感。
讓臉部輪廓有圓弧便有可愛的印象。

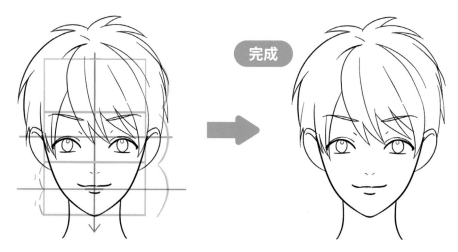

稚氣臉蛋的額頭畫寬一點，作畫時讓眼睛和鼻子的距離接近。另外，
嘴巴畫在從耳垂到下巴的中心部分，平衡就會變好。臉頰也別太銳
利，注意畫出圓弧。

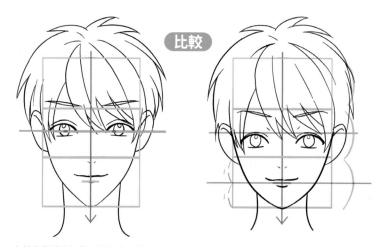

和基本的臉蛋相比，稚氣臉蛋的眼睛和眉毛的位置會往下偏移，脖子也變得有點短。

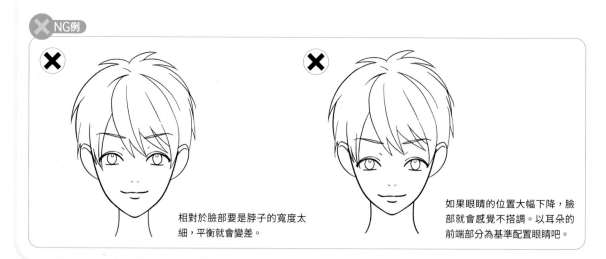

相對於臉部要是脖子的寬度太
細，平衡就會變差。

如果眼睛的位置大幅下降，臉
部就會感覺不搭調。以耳朵的
前端部分為基準配置眼睛吧。

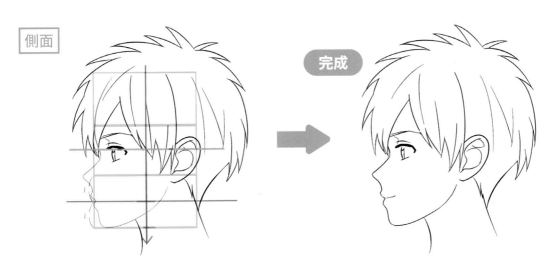

和正面相同，眼睛的位置畫成往下挪動。下巴的
線條圓一點，脖子也畫細一點。

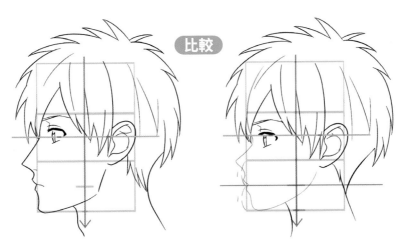

基本的臉蛋不畫喉結，以平坦的曲線來表現。臉部輪廓骨頭也別太明顯，留意畫成曲線。

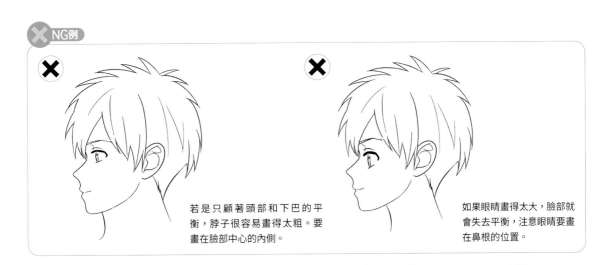

若是只顧著頭部和下巴的平
衡，脖子很容易畫得太粗。要
畫在臉部中心的內側。

如果眼睛畫得太大，臉部就
會失去平衡，注意眼睛要畫
在鼻根的位置。

完成

比較

NG例

男性的基本畫法

成熟臉蛋的畫法

設定為30～40幾歲的成熟男性角色，比起年輕人臉部構造骨頭明顯正是最大的特色。
抓住重點表現出上了年紀的大人的魅力吧。

正面

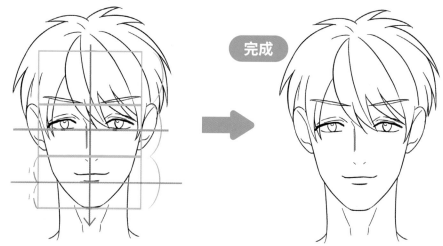

完成

30～40幾歲的男性臉部肌肉衰老，皮膚也隨著重力下垂，所以臉部輪廓沿著骨骼加上凹凸來表現。眼睛的大小也畫小一點，呈現出成熟的男性魅力。

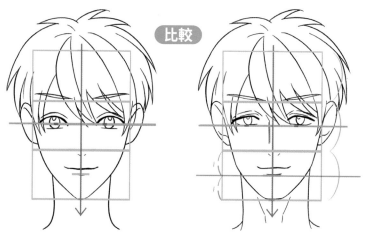

比較

為了比基本的臉型（年輕人）更能感受到年齡差異，脖子畫粗一點，並且畫出喉結和鼻梁等骨骼，便是上年紀的成年人的印象。

NG例

✕

眉毛、鼻子的部位抬得太高，臉就顯得長，臉蛋感覺就不搭調。以耳朵的中心為基準配置眼睛吧。

✕

看起來取得平衡，眼睛極小，下巴也太下面。畫出輪廓線再次確認位置吧。

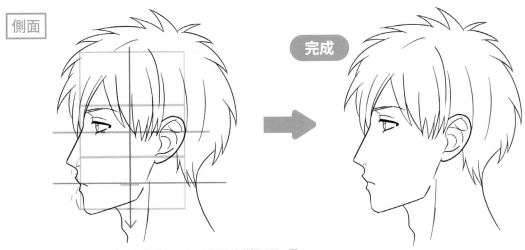

側面

完成

和正面相同，臉部周圍的皮膚隨著重力下垂，所以骨骼變得明顯。因此輪廓的圓弧下降洗鍊一點，或是在脖子也畫上血管就會看起來老成。

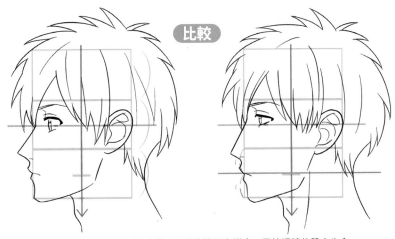

比較

上了年紀頭部的比例會改變，眼睛的範圍也變窄。另外眼睛的肌肉也會下垂，所以和基本的臉型（年輕人）相比，眼角有些下垂。

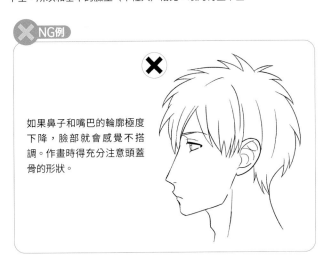

NG例

如果鼻子和嘴巴的輪廓極度下降，臉部就會感覺不搭調。作畫時得充分注意頭蓋骨的形狀。

眼睛的分別描繪方式

眼睛是決定角色印象的重要要素。了解眼睛的構造，表現出適合角色個性的眼睛吧。

直接畫出寫實的眼睛時

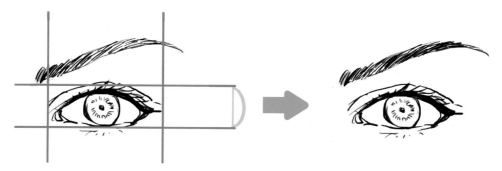

如果是寫實的眼睛，特色是眼睛寬度窄，且兩邊寬。部位全都收在輪廓線裡面。

仔細描繪睫毛、上眼瞼和瞳孔等，眉毛的走向也確實描繪，就會變成更加寫實的描寫。

Q版化的眼睛時

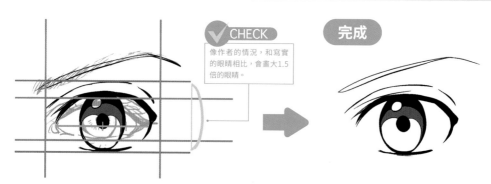

CHECK

像作者的情況，和寫實的眼睛相比，會畫大1.5倍的眼睛。

完成

眼珠的黃金比例為白眼球：黑眼球：白眼球＝1：2：1。配合這個比例Q版化便會成為勻稱的眼睛形狀。

雖然省略了睫毛等細微的描寫，卻沒有省略眼瞼，而是以曲線來表現，瞳孔和虹膜等也簡化成圓描繪。男性的眼睛比起女性黑眼珠較小，眼睛的寬度也變細。

! POINT 關於眼睛的比例

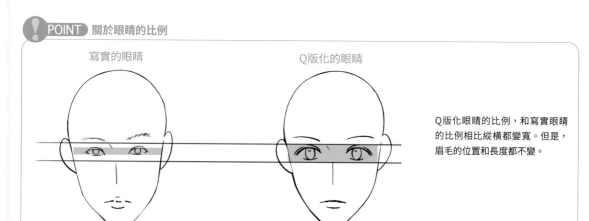

寫實的眼睛　　　　　Q版化的眼睛

Q版化眼睛的比例，和寫實眼睛的比例相比縱橫都變寬。但是，眉毛的位置和長度都不變。

從側面觀看的眼睛

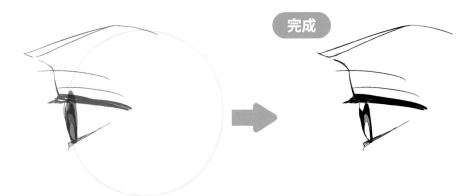

完成

從側面觀看時的眼睛要注意眼球的形狀，想像配合眼球的圓的曲線，這樣畫眼睛平衡就會變佳。

在疊在眼睛的位置畫出上眼瞼，並畫出上睫毛、下眼瞼。以外眼角為起點想像擴散為扇形描繪吧。

閉眼時

正面

完成

描繪閉眼的插畫時，要注意眼睛為球體。在上下眼瞼重疊的地方，睫毛的線條畫粗一點。

想像沿著眼球的形狀，上眼瞼像畫弧一樣。

側面

完成

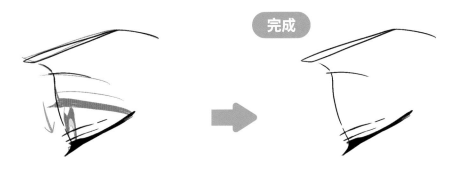

和正面相同，一邊注意眼球是球體，一邊以曲線表現眼球部分的鼓起。配合下眼瞼的角度把睫毛的線條畫粗一點，在前端加上翹起。

側面的情況也是，加上上眼瞼的線條就會更添真實感。

上吊眼的畫法

上吊眼是指外眼角比內眼角向上吊的眼睛形狀，給人性格堅毅好勝的印象，以及冷靜冷酷的印象。

一般的眼睛形狀

一般的眼睛是杏仁般的形狀。配合角
色改變眼睛形狀，就能增加眼睛的類
型變化。

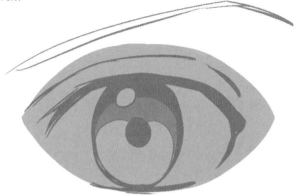

眼線向上吊，上眼瞼和內眼角的間隔會變
寬。

向上吊的外眼角畫粗一點。

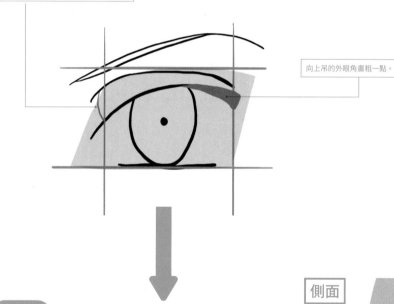

完成

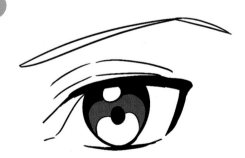

在內眼角和外眼角追加細長的線條，便有冷酷的印象。

側面

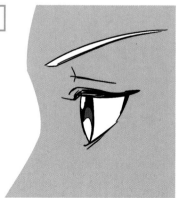

像畫弧線般彎曲畫出睫毛，外眼角像上吊
眼一樣尖尖的。

下垂眼的畫法

下垂眼是指眼線往外眼角下垂的眼睛形狀，給人溫和文靜的印象。

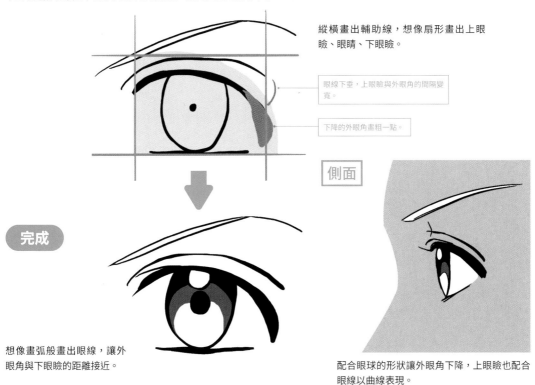

縱橫畫出輔助線，想像扇形畫出上眼瞼、眼睛、下眼瞼。

眼線下垂，上眼瞼與外眼角的間隔變寬。

下降的外眼角畫粗一點。

側面

完成

想像畫弧般畫出眼線，讓外眼角與下眼瞼的距離接近。

配合眼球的形狀讓外眼角下降，上眼瞼也配合眼線以曲線表現。

鄙夷眼的畫法

鄙夷眼是指上眼瞼下降到眼睛一半的眼睛形狀，給人愛睏、無法猜測情感的印象。

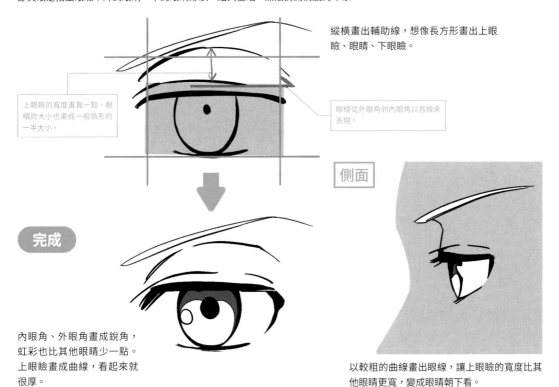

縱橫畫出輔助線，想像長方形畫出上眼瞼、眼睛、下眼瞼。

上眼瞼的寬度畫寬一點，眼睛的大小也畫成一般情形的一半大小。

眼線從外眼角到內眼角以直線來表現。

側面

完成

內眼角、外眼角畫成銳角，虹彩也比其他眼睛少一點。上眼瞼畫成曲線，看起來就很厚。

以較粗的曲線畫出眼線，讓上眼瞼的寬度比其他眼睛更寬，變成眼睛朝下看。

靠眉毛改變眼睛的印象

即使眼睛形狀相同，光是改變眉毛的形狀就能使角色的印象突然改變。
依照角色的性格，在眉毛也展現個性吧。

| 短眉毛 | 粗眉毛 | 八字眉 |

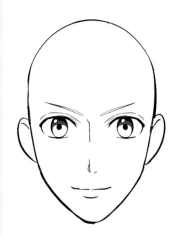 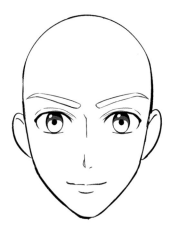 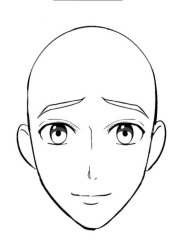

短眉毛角色有種淘氣的印象。再細一點也會變成女性的印象。

粗眉毛最適合強而有力的男性角色。眼睛與眉毛的距離更加接近，便會有熱血角色的印象。

八字眉給人懦弱、心思細膩的角色印象。想像八字描繪吧。

藉由瞳孔的印象展現個性

除了眉毛，改變瞳孔的印象也能表現出角色的個性。
瞳孔的畫法有無限多種，配合角色的氣質靈活運用吧。

| 黑眼珠 | 蛇眼 | 想像成機械的眼睛 |

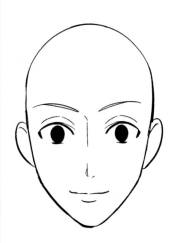 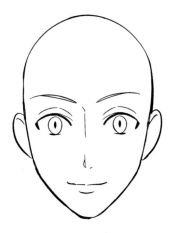 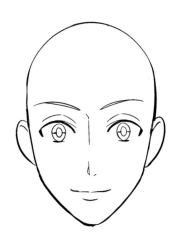

由於沒有光點，有種冷淡冷酷的印象。也能用於無法判讀情感的角色。

不加上光點，如蛇一般只強調瞳孔，個性鮮明的眼睛。

想像成機械的眼睛。可以試著用在人型機器人等人類以外的角色。

眉毛和眼睛的組合造成印象改變

依照眉毛和眼睛的組合方式，對於角色的印象和外觀會造成極大的影響。已介紹過畫法的「上吊眼」、「下垂眼」、「鄙夷眼」和3種眉毛組合，在此來看看會如何使臉部的印象產生變化吧。

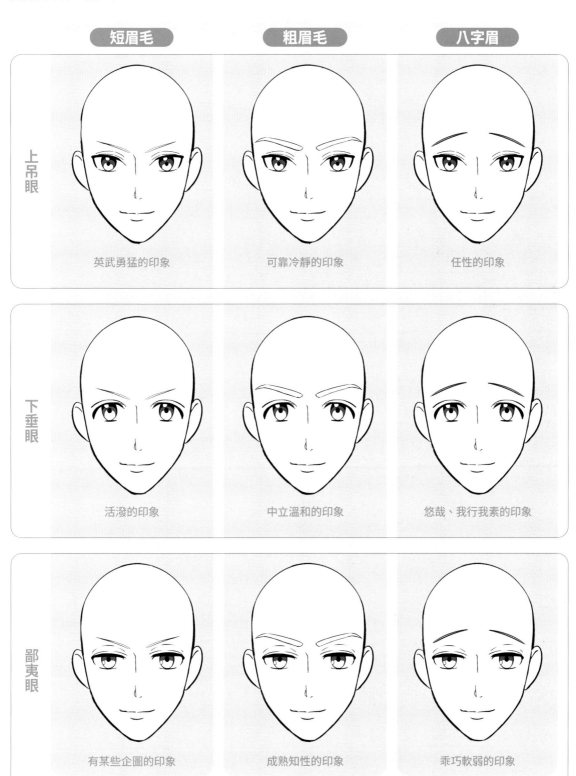

短眉毛　　粗眉毛　　八字眉

上吊眼

英武勇猛的印象　　可靠冷靜的印象　　任性的印象

下垂眼

活潑的印象　　中立溫和的印象　　悠哉、我行我素的印象

鄙夷眼

有某些企圖的印象　　成熟知性的印象　　乖巧軟弱的印象

頭髮的分別描繪方式

髮型是表現角色個性的重要要素之一。學會基本的頭髮畫法後,就依個人喜好改編髮型吧。

髮際線的構造

即使想畫頭髮,若是不了解頭髮是如何生長的,就會變成不搭調的髮型。首先如圖分成6個區塊來思考吧。像這樣注意各個髮際線,就能理解髮流,髮型也會容易取得平衡。

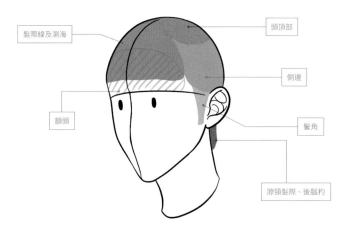

頭頂部

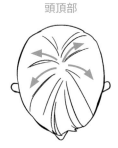

看看頭頂部,可以知道頭髮基本上是以髮旋為中心生長。注意髮流也並非七零八落,而是呈放射狀流布。

頭髮的畫法

正面

1 首先畫出沒有頭髮的頭部。額頭、髮際線用顏色區分,然後決定髮旋的位置。

2 頭髮是從頭皮整體生長,因此一邊注意讓頭髮稍微有分量,一邊大致決定髮流。

3 沿著從髮旋開始的髮流,一邊注意頭部的形狀一邊描繪頭髮。頭髮比頭部的輪廓線呈現大一圈的分量感來表現,不過也要注意和臉部相比頭不要變得太大。

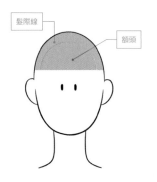

4 隨處加上翹起的頭髮,追加髮束便完成。如同用顏色區分的部分,注意髮旋畫出髮束,髮型就不會不搭調。

完成

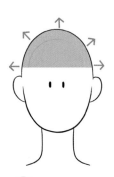

❌ NG例

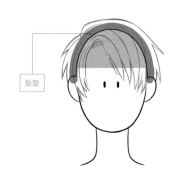

作畫時要是太在意頭部的輪廓線,頭髮就會沒有分量,髮型會感覺不搭調。

畫頭髮時不思考髮際線、額頭的平衡,頭部會看起來異常地長,或是頭髮看起來浮起,因此得注意。

1 先畫出沒有頭髮的側臉。

2 額頭、髮際線、頭髮的位置依顏色區分，大致決定髮流。

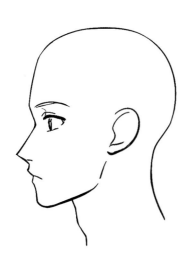

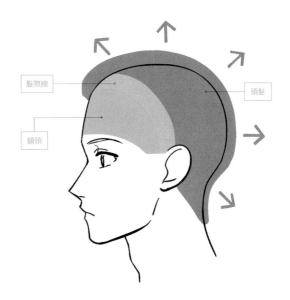

髮際線

頭髮

額頭

3 以**2**的額頭位置為基準，依瀏海、頭頂部、側邊、鬢角、脖頸髮際的各個區塊畫出頭髮。注意頭不要看起來太大，用髮流的翹起來表現吧。

4 一面觀察整體的平衡，一面調整髮束便完成。頭髮要是太垂直，在側臉的情況下會看起來特別不自然，描繪時要沿著後腦杓的形狀流布。

完成

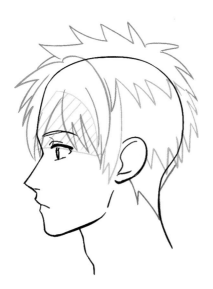

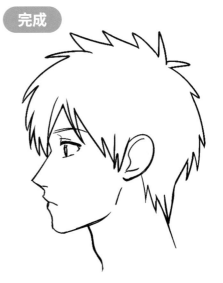

短髮的畫法

突顯男性粗野的短髮，重點是作畫時要注意額頭的髮際線。

1 額頭的髮際線設定為M字形，依瀏海、頭頂部、側邊、鬢角、脖頸髮際的各個區塊大略描繪頭髮。這時，也一起思考頭髮朝向哪個方向並同時下筆。

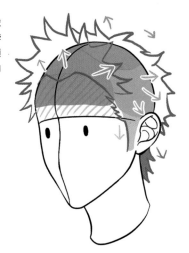

ARRANGE

側邊推掉的髮型，刻意不讓頭髮翹起，沿著頭的形狀注意清爽的質感，畫出髮束便有帥氣的印象。如果是整體髮束長度短的髮型，各個區塊的頭髮長度分層後就會變成狂野的印象。

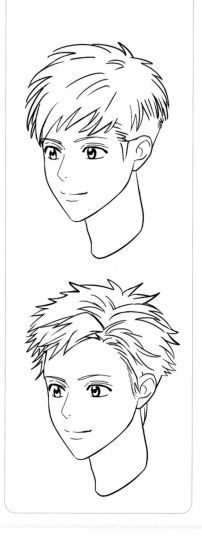

2 一邊注意各個區塊的頭髮沿著頭的形狀生長，一邊調整髮型不要感覺不搭調。因為短髮不易取得平衡，所以要鼓起一定程度，別讓頭髮看起來扁塌。

3 短髮的特色是頭髮直豎，因此髮尾要朝向頭部外側延伸，加上細毛便完成。

完成

中短髮的畫法

中短髮是男性的標準髮型。
容易改編成各種髮型，當成基本型學起來會很方便。

1 以額頭的位置為基準，依瀏海、頭頂部、側邊、鬢角、脖頸髮際的各個區塊大略畫出頭髮。由於是直的髮質，所以從髮旋開始沿著頭部形狀畫出流布的樣子。

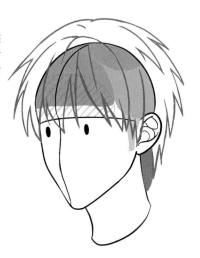

2 調整瀏海的形狀不要垂在眼前，脖頸髮際也畫長一點。

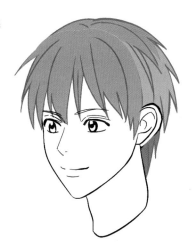

3 一邊注意髮旋的位置，一邊沿著髮流加上髮束便完成。

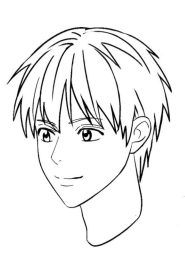

完成

⊕ARRANGE

中短髮是容易改編的髮型，可以畫成直髮，或是讓頭髮翹起。接下來還能發展成短髮、長髮等各種髮型，因此畫慣了之後請依個人喜好享受改編的樂趣吧。

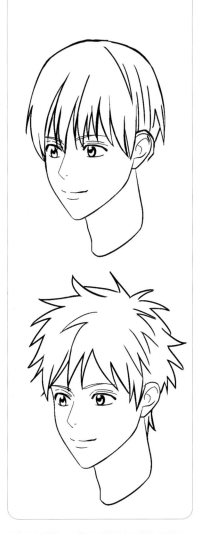

中長髮的畫法

中性的男性角色大多是中長髮。
為了呈現柔順的頭髮,利用曲線來表現吧。

1 以額頭的位置為基準,依瀏海、頭頂部、側邊、鬢角、脖頸髮際的各個區塊大略畫出頭髮。

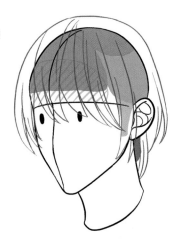

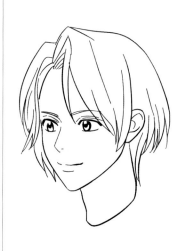

➕ARRANGE

中長髮是容易改編的髮型,可以將直髮變成捲髮,或是瀏海和側邊的頭髮留長一點,或者脖頸髮際俐落一點,畫得層次分明就會變成時髦的髮型。

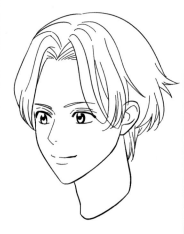

2 瀏海以垂在眼前為標準畫長一點,脖頸髮際也畫長一點,到脖子一半的位置。

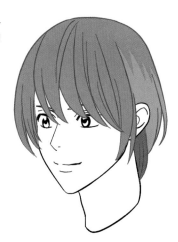

3 沿著頭的形狀一邊注意直的曲線,一邊加上髮束便完成。

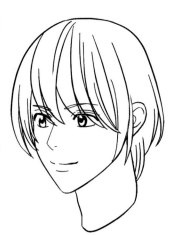

完成

長髮的畫法

想描繪有魅力的男性角色時，推薦大家畫長髮。
一邊參考女性的髮型一邊描繪吧。

1 以額頭的位置為基準，依瀏海、頭頂部、側邊、鬢角、脖頸髮際的各個區塊將頭髮畫長一點。

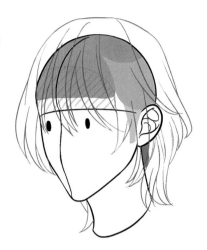

2 從頭頂部垂到側邊的頭髮加上圓弧，鬢角和脖頸髮際也配合頭髮的變化用柔順的線條加上去。注意脖頸髮際的長度大約到肩膀。

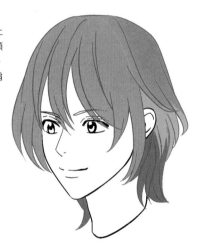

✛ARRANGE

長髮是容易改編的髮型，可配合角色畫成直髮，或是頭髮向上梳整理好，或者左右不對稱。容易展現個性，請思考各種不同的類型變化吧。

3 在側邊和腦後的頭髮加上往外側翹起的頭髮或飄動的頭髮，調整成看起來自然的髮型便完成。

完成

偽娘的畫法

乍看之下不覺得是男性，如女性般可愛的容貌、動作和氣質很有特色的「偽娘」。為大家介紹想要用偽娘表現偶像男子時，該如何描寫的重點。

女性的情況

女性的兩肩寬度比男性還要窄，肩膀和臀部要畫成有圓弧的曲線。

胸部和臀部凸出，穿上衣服後這些部分會隆起，所以衣服的皺褶也要沿著鼓起加上。

偽娘的情況

偽娘的情況要注意男性的體型，身體的線條不要加上凹凸，畫成直線型便成了有魅力的線條。注意不要像女性一樣在身體的線條出現圓弧。

胸部沒有鼓起，因此衣服的線條也呈直線。肩膀也稍微有稜角，和女性呈現差異化。

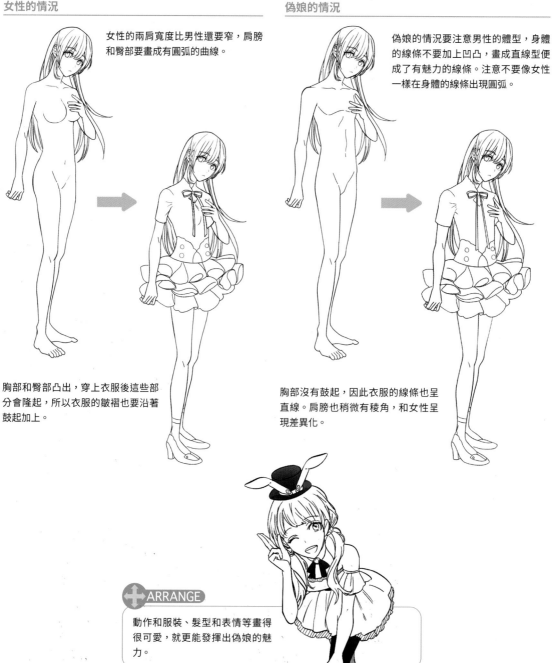

✚ ARRANGE

動作和服裝、髮型和表情等畫得很可愛，就更能發揮出偽娘的魅力。

描繪偶像男子

▶ Part 2

思考偶像男子的設定

為了創造出深具魅力的偶像男子，充分確立角色與團體的形象、設定非常重要。接下來將介紹作者平時進行的團體、角色的創造方式。

思考偶像男子的主題

首先決定想描繪的偶像男子的主題。這在角色設定是成為支柱的部分，因此必須慢慢地思考。

Step ① 寫出想加入的要素作為設定

儘管條列式寫出想加入的要素，作為想描繪的偶像男子的設定。
然後搭配契合的要素，把想法整理清楚。

想加入的
要素的例子

- 帥氣型偶像
- 可愛型偶像
- 吵鬧嘈雜
- 擅長跳舞
- 運動神經發達
- 感覺歡樂
- 角色個性鮮明
- 角色有反差
- 歌聲有力

等…

Step ② 設定為哪種團體

想加入的要素大略整理後，
接下來要組成怎樣的偶像團體，分成3個項目來思考設定。

想讓他們唱跳的歌曲的形象

要讓團體唱哪種歌曲，從而想讓他們跳哪種動作的舞蹈，都要一一想像。

成員組成

思考團體的成員組成要少人數，或是多人數。人數也要好好地思考，便會容易決定角色。

世界觀

如現代、科幻、奇幻、戰國時代等，思考團體展開活動的世界觀。這也會影響偶像男子的角色設定，因此要好好地確定方向。

 POINT

以自己變成製作人的心情，決定會變成團體粉絲的目標客層，團體的形象就會更容易延伸。

透過Step①、②在某種程度上想描繪的團體形象後，就要思考團體的氣氛。
這個部分充分形成後，服裝、成員與歌曲風格等各種方向自然會確定。

①
團體的氣氛

也穿插角色的表情想像團體的氣氛，成員的形象就會容易掌握。

②
團體的形象色彩

配合想描繪的團體氣氛，思考團體的形象色彩。

③
團體演唱的類型

氣氛和形象色彩決定後，接著思考團體演唱哪種歌，或是想讓他們唱哪種歌。

決定團體的形象

根據在①～③思考的設定，試著讓團體的形象圖像化。如此讓團體的氣氛可視化，便容易想像隸屬團體的角色是哪種人物。

溫和型

童話般的
甜美情歌

爽朗兼具甜蜜氣氛的可愛型3人團體。

活力型

有活力
感受到熱情的
加油歌

不分男女老少受到喜愛，總之健康有活力的3人團體。

狂野型

充滿男子氣概的
有力搖滾樂

視覺、音樂都像大哥，狂野感覺格外顯眼的3人團體。

冷酷型

電子音樂或
電子舞曲等
次文化類型

以時尚的感覺統整，重視視覺的3人團體。

性感型

感受到大人魅力的
性感敘事曲

設定為單飛活動的偶像男子。在偶像男子之中最年長，飄散出成熟的感覺。

描繪偶像男子

藉由顏色思考角色

團體的設定決定後,接下來創造隸屬團體的角色。
首先每個角色決定主題色彩後,形象便容易延伸。

Step 1 從色相環開始想像

依紅、橙、黃、綠、藍、靛、紫的排列發生顏色變化,變成一個環就叫做色相環。
利用色相環把從顏色想到的角色形象化為文字。

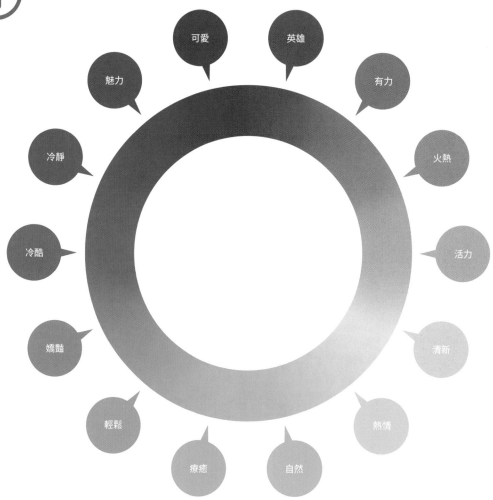

Step 2 把顏色變成物品或風景來想像

除了從顏色感受到的詞語,也能把顏色轉換成身邊的食物、植物、道具或風景等來思考,這也是讓角色設定延伸的要素之一。

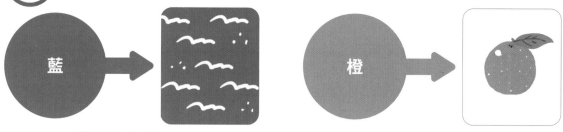

從藍色聯想到平穩的大海。　　　　　　　　　　　　從橙色聯想到甘甜的橘子。

從基本的7彩顏色思考角色

依據Step①、②從基本的7彩顏色思考角色。
從顏色聯想的詞語實際畫成插畫，就能加入髮型或性格等角色的個性。
不斷塞入形象，創造出個性十足的偶像男子吧！

紅

特攝戰隊作品中隊長形象很強烈的紅色，在食物或花等身邊的物品也是常見的顏色。
在《小紅帽》或《赤鬼》等故事中也是最重要的登場顏色，因此容易放大角色的形象
正是它的特色。

從紅色聯想的詞語 ▶

| 火熱 | 玫瑰 | 辣椒 |

試著將詞語畫成插畫 ▶

試著根據插畫畫成角色…

熱血型的淘氣偶像男子。

適合紅玫瑰的性感偶像男子。

如辣椒般的髮型很有特色，傲嬌型偶像男子。

描繪偶像男子

黃

給人正面開朗形象的黃色，這種形象色彩適合擁有吸引目光的活潑和太陽般的溫暖特質的角色。也用來作為引起注意的顏色，因此也建議由此擴大形象。

從黃色
聯想的
詞語

| 向日葵 | 淘氣鬼 | 溫暖 |

試著
將詞語
畫成插畫

試著根據插畫畫成角色…

最愛夏天！
總是開朗積極的偶像男子。

總是散發出從容的感覺，
有時會多管閒事，
喜歡惡作劇的偶像男子。

爽朗喜愛閱讀，
知識分子型的偶像男子。

綠

綠色是能帶來安心感以及與周遭調和的顏色。由於是大自然中常見的顏色,所以令人聯想到療癒和清爽的感覺。另外,作為茶和苔蘚等日本的代表顏色也很受歡迎,因此不妨試著由此讓形象延伸。

從綠色
聯想的
詞語

自然	清爽	日本

試著
將詞語
畫成插畫

試著根據插畫畫成角色…

和任何動物都是好朋友!
自然型偶像男子。

很適合茶的廣告!
散發清涼感的清爽型
偶像男子。

老家是茶道世家。
偏好老派想法的
日系偶像男子。

 藍

藍色具有天空或大海等清爽廣大自然的印象，另一方面，也是令人聯想到知性、冷靜、冷酷等冷靜形象的色調。藍色容易從詞語做出各種聯想，因此讓想像力延伸創造角色吧。

從藍色聯想的詞語

天空	大海	涼爽

試著將詞語畫成插畫

試著根據插畫畫成角色…

和藍天很適合，
成熟爽朗型偶像男子。

最愛釣魚！曬得恰好的膚色
正是招牌特色的
戶外型偶像男子。

處變不驚，
很適合戴眼鏡的
冷酷型偶像男子。

紫

紫色在古代的日本被視為高貴的顏色，具有雅致的印象，同時有點不可思議，也是帶有神祕印象的顏色。從葡萄和茄子等食物的印象獲得構思，這樣試著思考角色也很推薦。

從紫色聯想的詞語 ▶

雅致	性感	葡萄

試著將詞語畫成插畫 ▶

試著根據插畫畫成角色…

雖是歌舞伎演員
卻也展開偶像活動的
雅致型偶像男子。

總是從容不迫沒有敵人！
散發出成熟魅力的
神祕型偶像男子。

碳酸飲料很合適！
運動型偶像男子。

黑

無彩色的黑色有種厚重感，和其他顏色相比令人感受到處變不驚的強大，正是這種色調的特色。因此，也是容易想像搖滾型角色和時尚瀟灑角色的色調。

從黑色聯想的詞語

| 搖滾、龐客 | 黑貓 | 咖啡 |

試著將詞語畫成插畫

試著根據插畫畫成角色⋯

喜愛搖滾風格服裝的
大哥型偶像男子。

如黑貓般氣質的
自由奔放型偶像男子。

如喝咖啡休息時間般
有種安心感的
文學型偶像男子。

白

白色從和平、純真等純潔印象的詞語，到潔癖、正義感等能感受強烈意志的詞語，是容易延伸各種形象的顏色。也可以試著在角色的頭髮或服裝加入白色。

從白色聯想的詞語

鮮奶油　清潔感　白虎

試著將詞語畫成插畫

試著根據插畫畫成角色…

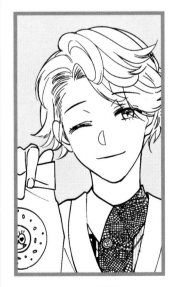

比起三餐更愛甜食！
甜點型偶像男子。

穿西裝非常適合，潔癖症的
知識分子型偶像男子。

如白虎般
勇猛的外表很有特色！
狂野型偶像男子。

藉由個性思考角色

從顏色獲得想法思考出來的角色，藉由添加個性，便容易想像表情、外觀和言行等，
更能創造出栩栩如生的偶像男子。在此將逐一說明如何從個性讓角色延伸。

Step 1 首先思考要設定成哪種個性

角色決定後，首先思考想設定成哪種個性。
依照個性會影響角色在團體內的定位與客觀的印象，
思考每種個性會變成哪種表情，角色的氣質和印象便容易成形。

狂野

活力

溫柔

抖S

普通的狀態。以普通狀態為基準，依想像的個性，畫出想像的個性會是何種表情。

悠哉

傲嬌

冷酷

認真

Step 2 依每種個性思考角色的詳細設定

個性大略決定後,接下來依每種個性塞進角色的詳細設定。
藉由這個作業能一眼掌握角色的個性,
之後畫插畫時,在分別描繪姿勢與表情等各種方面都會派上用場。
依照個性呈現差異吧。

活力 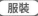 根據決定的個性讓每個項目的形象延伸。

行動、言行、想法

再深入探索個性,角色平常有哪些行動,或是經過怎樣的思考方式
發言,這些都要詳細決定。

- 經常正面思考,很開朗
- 反應很大
- 行動派
- 總是靜不下來
- 清楚地表達所有事情

服裝

思考適合角色個性的服裝。挽起袖子或穿著能看見
腳的較短褲子,設定成喜歡重視活動性的服裝。

表情 決定在喜怒哀樂的場面中做出哪些表情。如果是有活
力的角色,表情就表現得稍微誇大一點吧。

髮型

依個性的形象決定髮型。露出額頭或
畫成有點尖的短髮,表現出活潑的一
面。

悠哉

表情 如果是個性悠哉的角色,要注意放鬆柔和的表情。畫成嘴角放鬆或下垂眼,就會顯得人品不錯。

喜 　　怒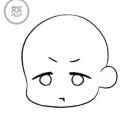

哀 　　樂

行動、言行、想法

- 我行我素
- 基本上是和平主義
- 穩靜不擾亂和諧
- 語調平靜
- 努力不為人知的人

服裝

為了呈現放鬆的感覺,設定成喜歡柔軟材質的寬鬆服裝。

髮型

變化少、穩重的髮型或燙成捲髮,便容易呈現出適合悠哉個性的氣質。

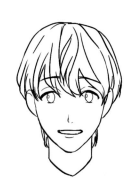
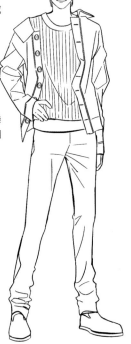

傲嬌

表情 如果是傲嬌的角色,表情不會出現太大的變化,另一方面,要用眼睛的位置和嘴巴的形狀表現情感。

喜 　　怒

哀 　　樂

行動、言行、想法

- 雖然拒絕和別人的關係,卻會一瞬間害臊。
- 雖然難以理解他的情感,不過害羞時會移開視線,或是心急時表現在臉上,有獨特的表現方式。
- 容易有嚴厲的發言,但會確實支援。
- 本性老實
- 喜歡自主練習

服裝

設定成喜歡休閒褲或皮夾克等合身的緊身服裝。也很重視時髦感。

髮型

從傲嬌這個詞語的印象,試著讓髮尾直豎尖尖的。瀏海長一點,也能表現高度美意識。

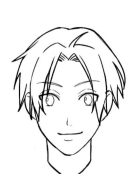
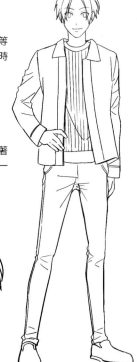

依每種個性思考台上、台下的變化

現場表演時露出的表情和私底下平時的表情，雖是偶像男子但沒想到差異頗大。
決定每種個性在台上、台下的場面中如何改變，有助於更加理解角色。

活力

對粉絲服務精神旺盛，常常跳躍揮手反應很大。表情挑逗很可愛。

在台下時行動比較冷靜，運動頂多是踢足球稍微活動身體。表情也變得有些平穩，可以窺見稚氣的一面。

悠哉

平常悠閒自在，但演唱歌曲時充分帶有情感，也以真摯的態度對待粉絲。

在台下時不在意時間，悠閒地在家裡度過的室內派。

傲嬌

現場表演時經常害臊地服務粉絲。服務鏡頭也比較多。

在台下時基本上是冷淡模式。雖然會發牢騷，但還是會陪著辦事情，也會稍微展現害臊的要素。

藉由關係思考角色

思考隸屬團體的成員之間的關係，也是在角色建構時非常重要的要素。關係的設定夠
確實，角色也會容易凸顯個性，這也會影響姿勢和表情。

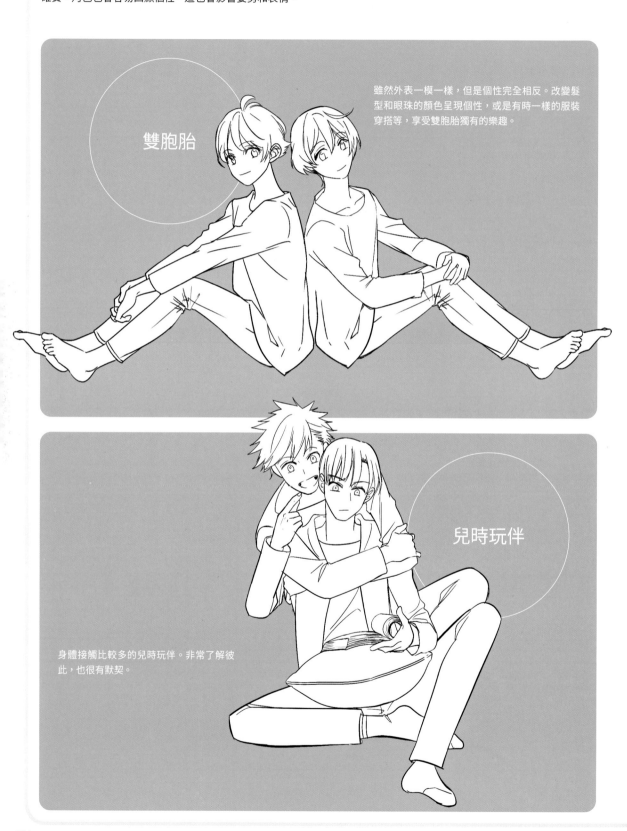

雙胞胎

雖然外表一模一樣，但是個性完全相反。改變髮
型和眼珠的顏色呈現個性，或是有時一樣的服裝
穿搭等，享受雙胞胎獨有的樂趣。

兒時玩伴

身體接觸比較多的兒時玩伴。非常了解彼
此，也很有默契。

最年長、最年輕
組合

由於年齡有差距，就像父與子的關係。即使有難過的事，在一起就能彼此療癒，由強大的羈絆連結在一起。

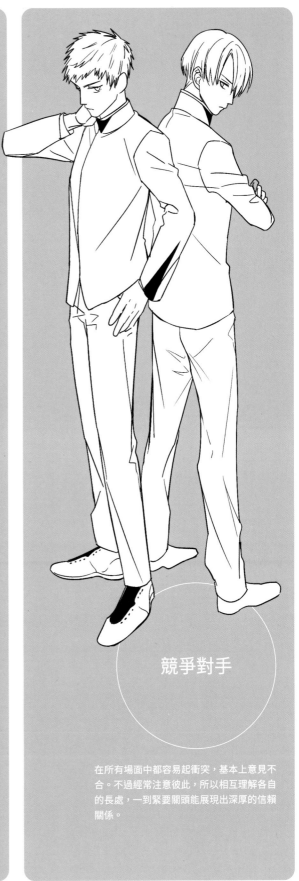

競爭對手

在所有場面中都容易起衝突，基本上意見不合。不過經常注意彼此，所以相互理解各自的長處，一到緊要關頭能展現出深厚的信賴關係。

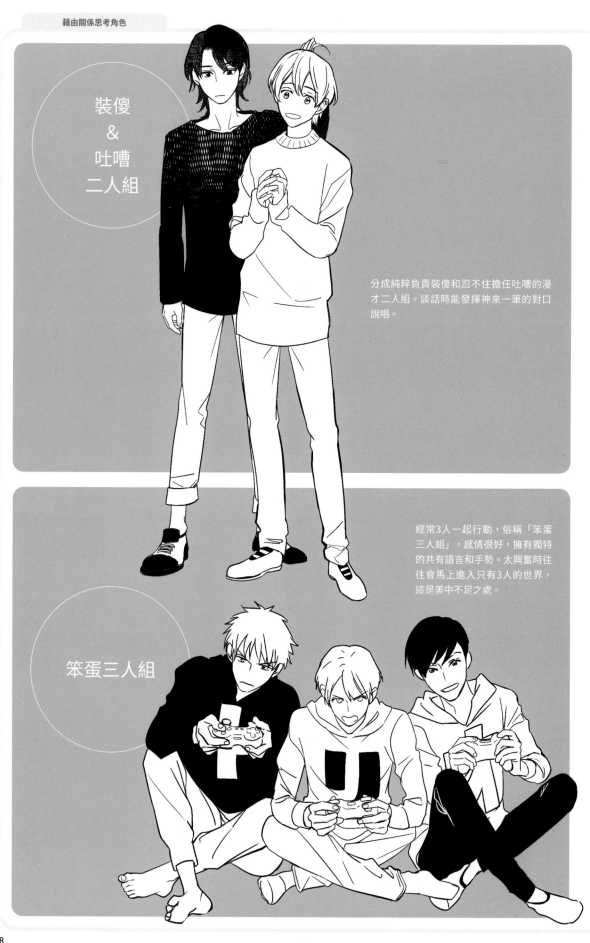

裝傻
&
吐嘈
二人組

分成純粹負責裝傻和忍不住擔任吐嘈的漫才二人組。談話時能發揮神來一筆的對口說唱。

經常3人一起行動,俗稱「笨蛋三人組」。感情很好,擁有獨特的共有語言和手勢。太興奮時往往會馬上進入只有3人的世界,這是美中不足之處。

笨蛋三人組

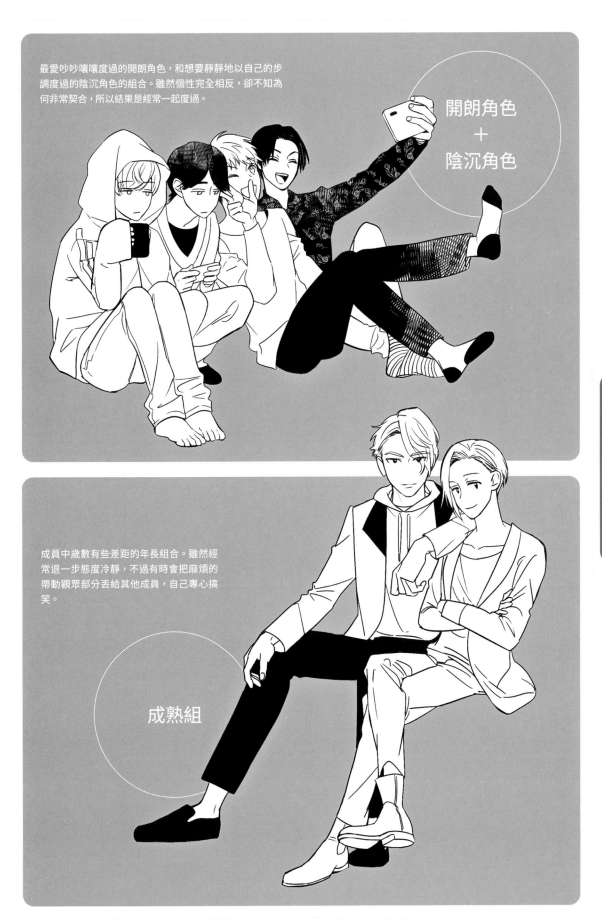

最愛吵吵嚷嚷度過的開朗角色，和想要靜靜地以自己的步調度過的陰沉角色的組合。雖然個性完全相反，卻不知為何非常契合，所以結果是經常一起度過。

開朗角色
＋
陰沉角色

成員中歲數有些差距的年長組合。雖然經常退一步態度冷靜，不過有時會把麻煩的帶動觀眾部分丟給其他成員，自己專心搞笑。

成熟組

藉由服裝呈現個性

服裝是襯托偶像男子的個性的重要要素。以下根據以4個主題描繪的舞台服裝,逐一解說畫法的重點。

王子概念的 舞台服裝

偶像男子的標準舞台服裝就是想像成王子的服裝,總之非常華麗,燦爛奪目!裝飾多加一些,華麗程度也會提升。

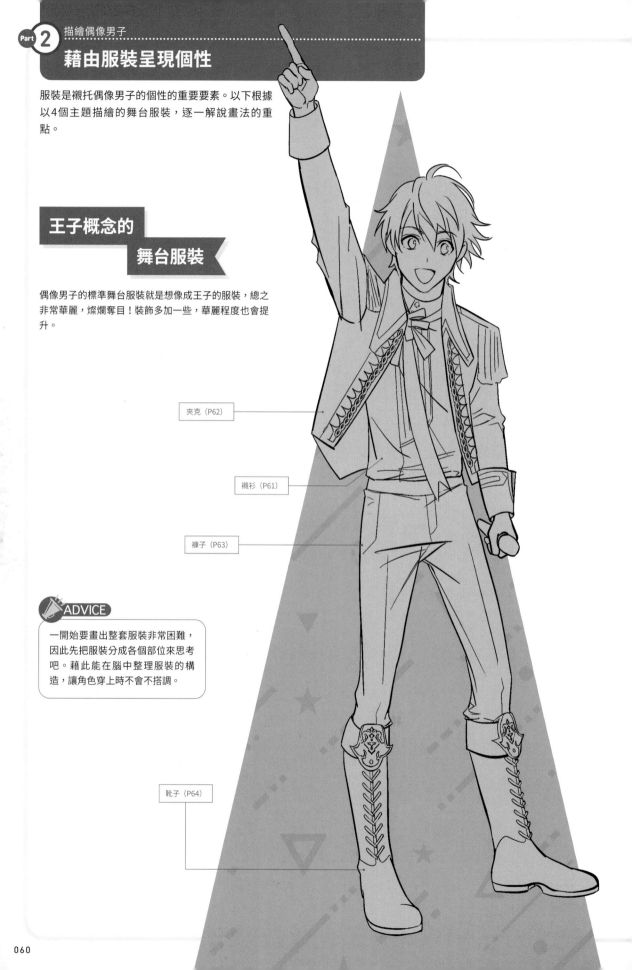

夾克(P62)

襯衫(P61)

褲子(P63)

ADVICE

一開始要畫出整套服裝非常困難,因此先把服裝分成各個部位來思考吧。藉此能在腦中整理服裝的構造,讓角色穿上時不會不搭調。

靴子(P64)

襯衫

穿在夾克裡面的襯衫,是高領式樣高雅的風格。袖口也很窄,畫成俐落的印象。描繪時也要思考材質等,便容易想像讓角色穿上時如何才能合身。

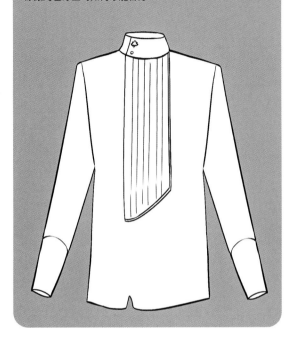

畫法

1 這次的襯衫想像成輕薄舒爽的布料,因此畫成沿著身體緊貼。

2 決定尺寸感之後,追加領子和袖子等部位。

3 最後在領子和胸口加上細微的裝飾便完成。

完成

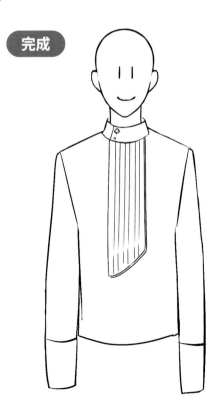

夾克

想像王子的服裝，肩頭有豪華的肩章，前身的接縫部分加上刺繡。夾克的外型也加以改編，刻意不對稱讓角色的個性更突出。

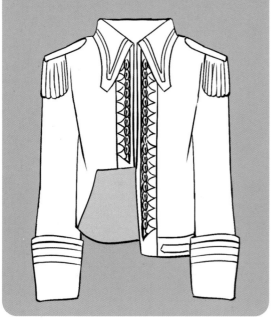

畫法

1 因為在襯衫上面披上夾克，所以有些厚度。從身體的線條留一點厚度畫出輪廓。

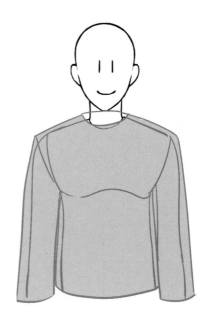

2 夾克的布料比襯衫還要厚，所以穿上時要決定是怎樣的尺寸感，並調整外觀。

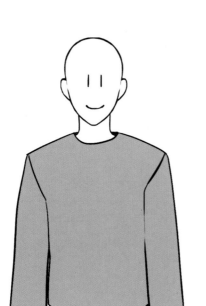

3 夾克的前面敞開，追加領子。

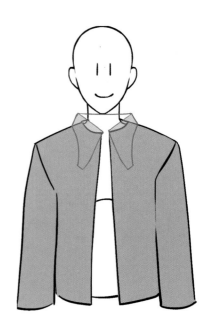

4 在領子、肩頭和前身的接縫加上細微的裝飾便完成。

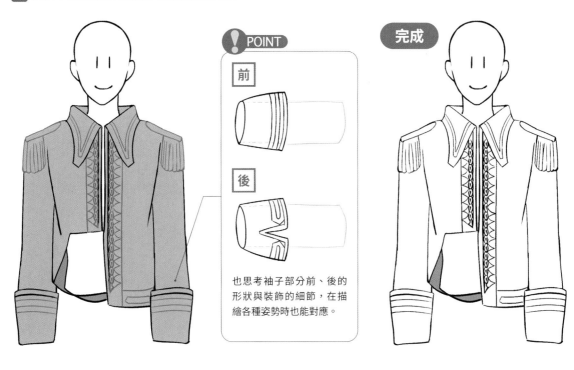

POINT

前

後

也思考袖子部分前、後的
形狀與裝飾的細節，在描
繪各種姿勢時也能對應。

完成

褲子 有伸縮性的褲子是能呈現身體線條的類型。
在褲子加上縱線看起來就很苗條。

畫法

1 這次的設定是呈現身體線條的褲子，因此從腿部線條稍微寬鬆一點，畫出褲子的輪廓。在腰部的位置畫出輪廓吧。

2 畫出口袋和皺褶等。

3 在腰部的位置畫出皮帶環、皮帶便完成。皮帶的金屬配件是想像王冠形狀的裝飾。

完成

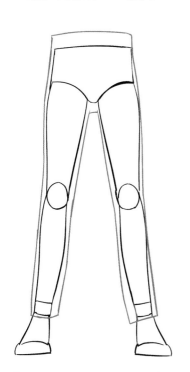

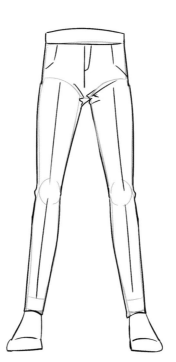

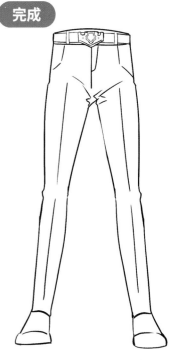

靴子 在編繩靴子搭配豪華的金屬配件,變成具有高級感的風格。也很推薦隨著
角色不同改變靴子的長度,試著呈現差異化。

畫法

1 從腳踝到除了腳趾的部分,一邊想像三角形一邊畫腳,畫出比腳
的輪廓線還要大一圈的鞋子輪廓線。也別忘了畫鞋底。想像腳恰
好地收在鞋子裡面,這樣畫便能呈現立體感。

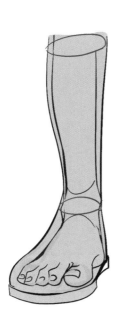

2 如果在 **1** 的階段不能好好地畫出腳的形狀,把腳的部位如
顏色區別般思考描繪,便容易畫出形狀。接著再加上靴子
的折線和編繩。

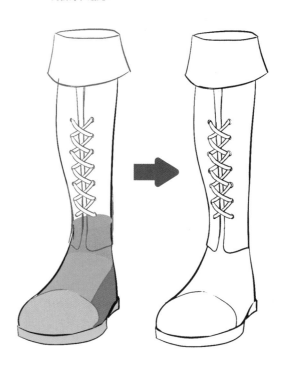

3 最後在折線中心加上金屬配件,仔細畫出裝飾。

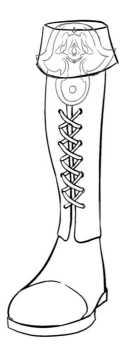

完成

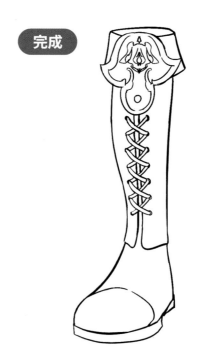

讓擺姿勢的角色穿上服裝

接下來是實踐篇，讓擺姿勢的角色穿上服裝吧。
和單獨描繪服裝時不同，依照頭身和姿勢調整長度或表現皺褶非常重要。

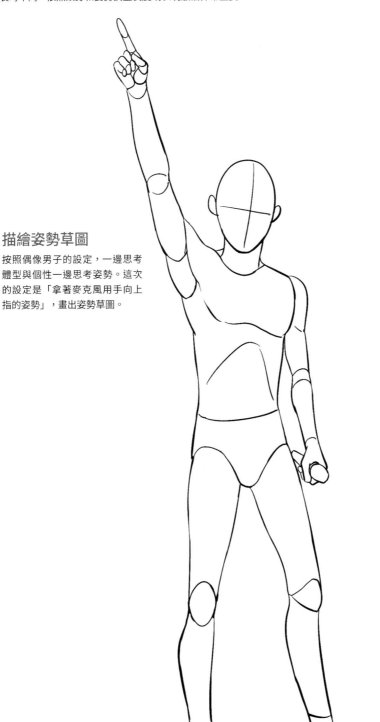

Step ① 描繪姿勢草圖

按照偶像男子的設定，一邊思考體型與個性一邊思考姿勢。這次的設定是「拿著麥克風用手向上指的姿勢」，畫出姿勢草圖。

Step ② 配合姿勢描繪服裝

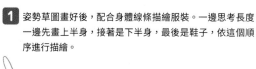

1 姿勢草圖畫好後,配合身體線條描繪服裝。一邊思考長度一邊先畫上半身,接著是下半身,最後是鞋子,依這個順序進行描繪。

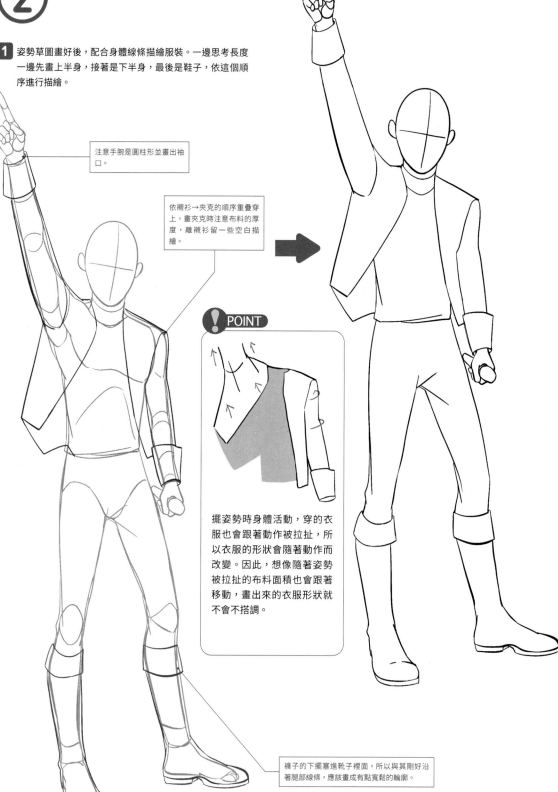

注意手腕是圓柱形並畫出袖口。

依襯衫→夾克的順序重疊穿上,畫夾克時注意布料的厚度,離襯衫留一些空白描繪。

! POINT

擺姿勢時身體活動,穿的衣服也會跟著動作被拉扯,所以衣服的形狀會隨著動作而改變。因此,想像隨著姿勢被拉扯的布料面積也會跟著移動,畫出來的衣服形狀就不會不搭調。

褲子的下擺塞進靴子裡面,所以與其剛好沿著腿部線條,應該畫成有點寬鬆的輪廓。

2 配合姿勢追加肩章、領子和衣服的配件。裝飾部分刻意之後再畫，整體便容易取得平衡。再配合身體的動作畫出皺褶。

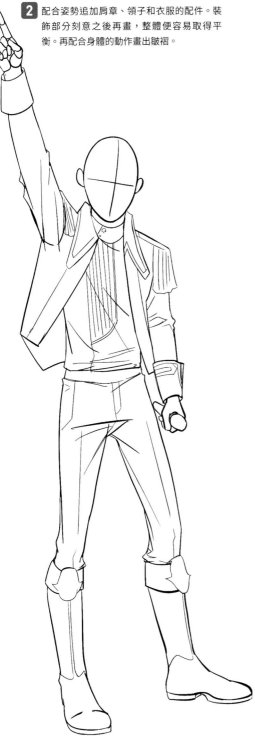

POINT 衣服皺褶的表現

夾克

厚重且硬的衣服皺褶較少，不像輕薄柔軟的衣服那麼容易形成皺褶。注意這個特徵，加上皺褶的表現吧。

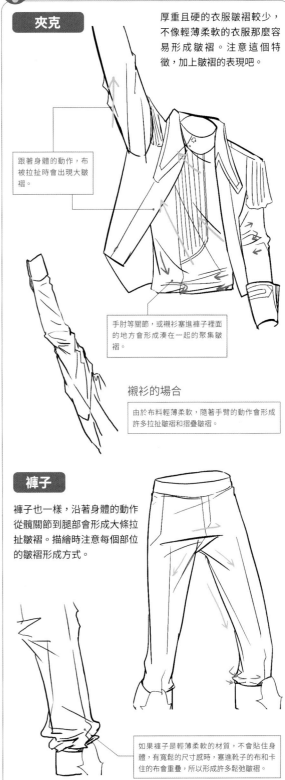

跟著身體的動作，布被拉扯時會出現大皺褶。

手肘等關節，或襯衫塞進褲子裡面的地方會形成湊在一起的聚集皺褶。

襯衫的場合

由於布料輕薄柔軟，隨著手臂的動作會形成許多拉扯皺褶和摺疊皺褶。

褲子

褲子也一樣，沿著身體的動作從髖關節到腿部會形成大條拉扯皺褶。描繪時注意每個部位的皺褶形成方式。

如果褲子是輕薄柔軟的材質，不會貼住身體，有寬鬆的尺寸感時，塞進靴子的布和卡住的布會重疊，所以形成許多鬆弛皺褶。

Step 3　描繪服裝的細微部分

1 服裝畫好一定程度後，收尾時沿著身體的動作配合變化的
衣服形狀，加上細微的裝飾。

完成

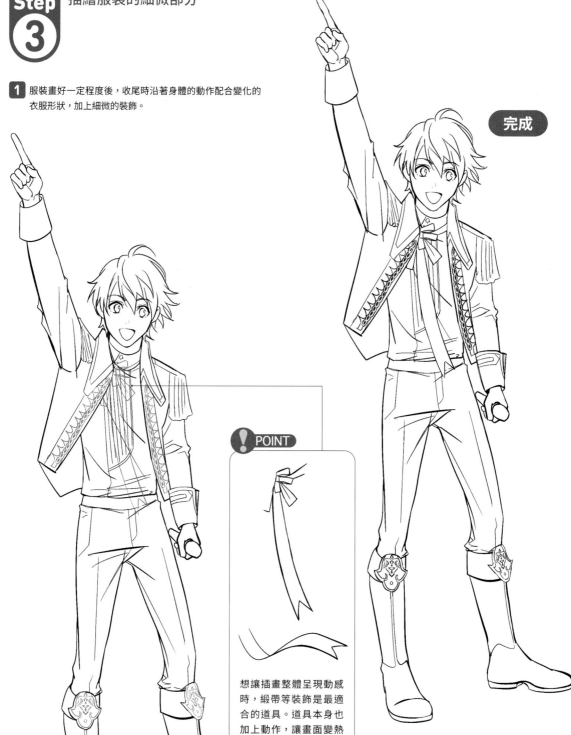

! POINT

想讓插畫整體呈現動感
時，緞帶等裝飾是最適
合的道具。道具本身也
加上動作，讓畫面變熱
鬧吧。

每個角色的服裝都加以改編，試著呈現個性也
是描繪偶像男子時的精華之一。變化有無限多
種，以喜愛的改編方式帥氣地收尾吧！

變更夾克的領子形狀，裝飾
也會更加華麗。

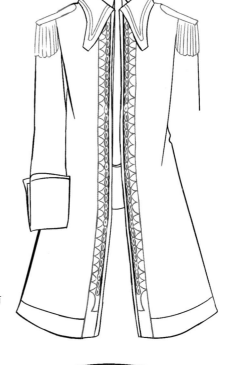

畫成夾克長度加長的大衣，便有
成熟的氣質。

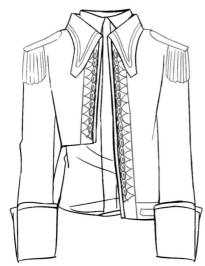

內搭服裝換成附領子的襯衫，表現出
正式感。

如果想呈現活潑的氣質，就換成便於活動的
皮鞋。也有腿長的效果。

描繪偶像男子

便裝風格的
舞台服裝

適合流行歌曲的便服舞台服裝設計簡單,並未加以過度裝飾。在袖子加上標誌等,在隱約可見的地方呈現時髦感吧。

無袖上衣(P71)

MA-1夾克(P72)

牛仔褲(P73)

運動鞋(P74)

無袖上衣

無袖上衣的材質會緊緊貼合身體的線條，因此作畫時就描身體的線條吧。

1 配合角色的身體線條，想像Y字畫出無袖上衣的形狀。注意袖子的位置，別遮住肩膀。

2 在胸部肌肉突出的部分，布重疊積壓的部分分別加上皺褶。

完成

POINT

如果是相對於身體很寬鬆的無袖上衣，不會形成呈現身體線條的皺褶，由於布的重量會向下形成鬆弛皺褶。

描繪偶像男子

MA-1夾克

這次的夾克是想像軍事風格，因此是比較柔軟的布料。內搭服裝也是無袖上衣，所以不會呈現出布料的厚度。畫成袖子輕輕地鼓起且寬大的印象吧。

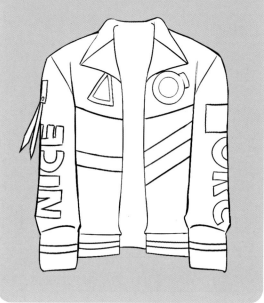

畫法

1 比身體的線條稍微寬鬆地畫出輪廓。

2 決定穿上時是怎樣的尺寸感，並調整外觀。袖子有分量，袖口畫成緊緊縮起的形狀。

3 畫成夾克的前襟打開，追加領子。在腰部附近的下擺追加針織螺紋。

4 在袖子、前身加上標誌或幾何圖案的裝飾便完成。

POINT 關於袖子的形狀

袖子的形狀是燈籠袖。如果是這種袖子，在手腕周邊會起褶子，這是以較細的袖口（折袖）扣住的構造，因此布在袖口一度積累，注意畫出呈現鼓起。

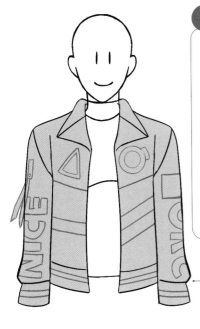

牛仔褲

這次是稍微寬鬆寬大的牛仔褲，作畫時不必強調身體的線條。

畫法

1 離腿部的線條稍微寬鬆一些，畫出牛仔褲的輪廓。

2 畫出前扣、外縫、口袋等細微部分。如果是牛仔褲，因為布料較硬，所以出現直線的皺褶，並在胯下形成放射狀皺褶。

完成

運動鞋

便服很適合運動風的運動鞋。這次的運動鞋和靴子不同，長度較短，因為設想為柔軟的布料，所以要畫成合腳。

畫法

1 想像吻合腳的輪廓線，畫出鞋子的輪廓。注意長度大約蓋住腳踝。

2 配合腳趾、腳背、腳跟、腳踝用顏色區別的腳的形狀，在腳踝周邊加上鞋面、鞋舌和鞋帶。

完成

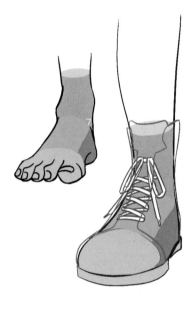
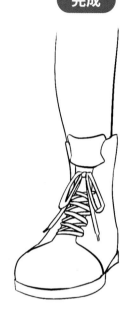

鞋底

平常看不太到的鞋底，有時也會隨著姿勢而刻意露出來。先決定大概是哪種形狀，在畫插畫時就會很順暢。

畫法

想像赤腳畫出鞋子的反面。

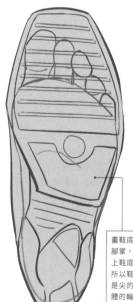

畫鞋底時，先畫出赤腳的腳掌，配合腳掌的形狀加上鞋底。由於是運動鞋，所以鞋底的腳尖、腳跟不是尖的，也用直線畫出整體的輪廓，表現成看得出來是平坦的。

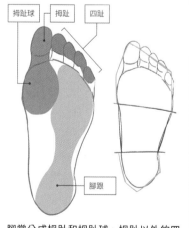

! POINT 腳掌的構造

拇趾球　拇趾　四趾

腳跟

腳掌分成拇趾和拇趾球、拇趾以外的四趾、腳跟這3個部位。描繪時以拇趾為頂點和腳跟連結，想像三角形描繪吧。畫鞋底時，如圖分成3個區塊思考便容易畫出形狀。

完成

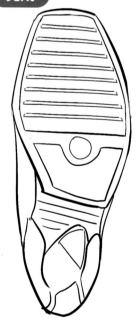

描繪姿勢草圖

描繪鞋底稍微露出，充滿躍動感的姿勢草圖。這次的設定是讓角色戴上耳麥，不拿麥克風的雙手做出動作。

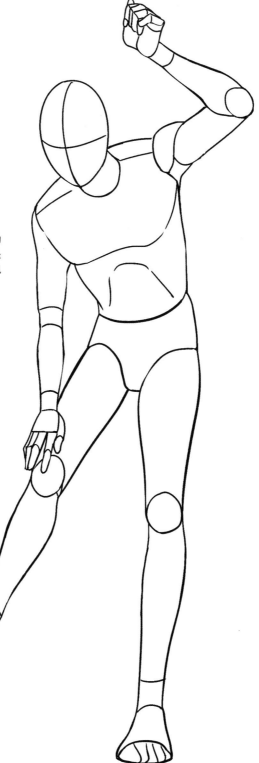

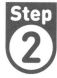

Step ② 配合姿勢描繪服裝

1 這次的姿勢是朝不同方向伸展手腳，所以要注意袖口和鞋底的方向描繪服裝。

描繪時衣服重疊的部分也要想像會變得如何。夾克的腋下部分捲起，隱約可見。

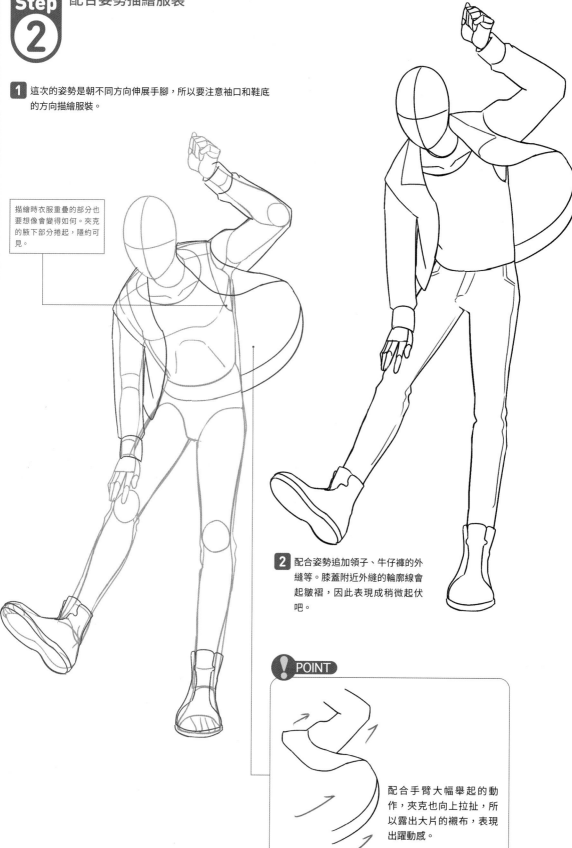

2 配合姿勢追加領子、牛仔褲的外縫等。膝蓋附近外縫的輪廓線會起皺褶，因此表現成稍微起伏吧。

!POINT

配合手臂大幅舉起的動作，夾克也向上拉扯，所以露出大片的襯布，表現出躍動感。

3 在衣服整體畫出皺褶。描繪皺褶時，為了表現身體彎成く字，在胸部、腹部部分用曲線畫出聚集皺褶。

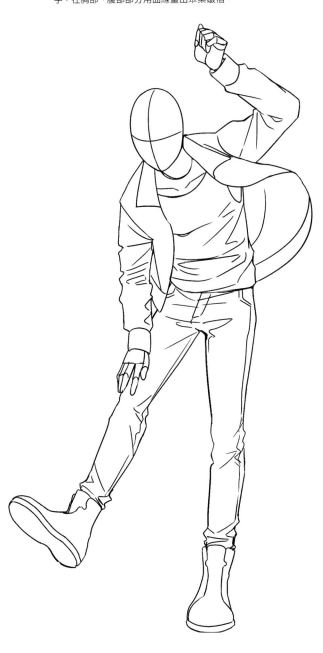

POINT 表現衣服的皺褶

MA-1夾克

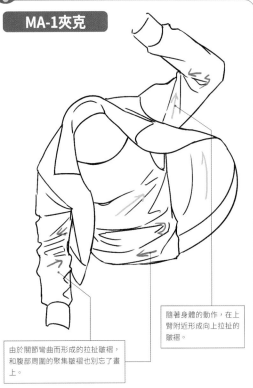

由於關節彎曲而形成的拉扯皺褶，和腹部周圍的聚集皺褶也別忘了畫上。

隨著身體的動作，在上臂附近形成向上拉扯的皺褶。

牛仔褲

牛仔褲也一樣，配合身體的動作畫出皺褶。如果是牛仔褲，在大腿附近不會形成皺褶，而是在胯下和膝蓋等關節部分出現細微的皺褶。在布料交疊的下擺部分也加上鬆弛皺褶。

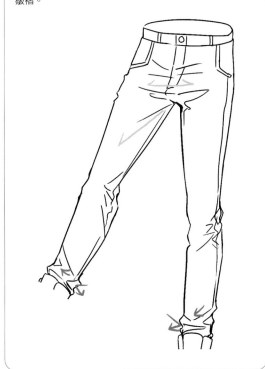

Step ③ 描繪服裝的細微部分

1 收尾時，沿著身體的動作在夾克加上標誌和裝飾，在鞋子加上鞋帶。起皺褶的袖子部分的標誌用波浪線表現，看起來就不會不搭調。

在袖子的重點緞帶呈現動態，就會變成更能感受到躍動感的圖畫。

完成

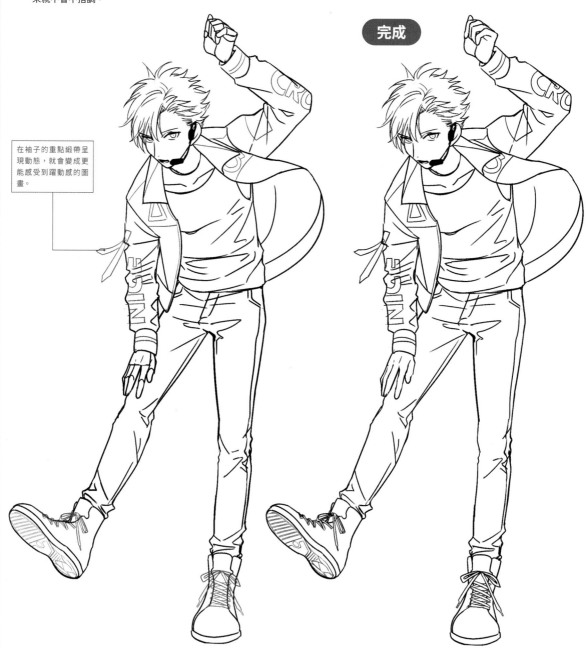

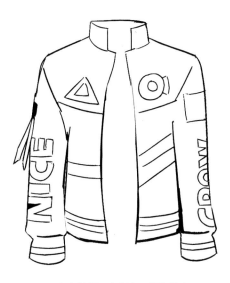

夾克的領子立起來，便有精實
的印象。

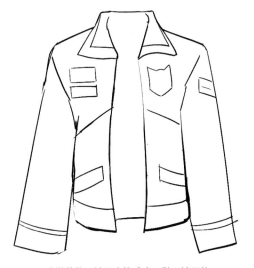

改變裝飾，袖子也換成寬一點。袖子的
分量不見後，比起可愛，這樣改編使男
子氣概更顯著。

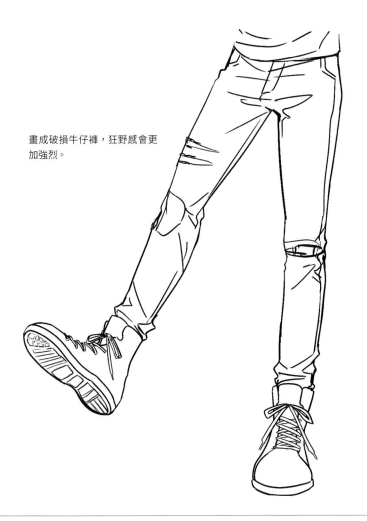

畫成破損牛仔褲，狂野感會更
加強烈。

描繪偶像男子

搖滾風格的 舞台服裝

想像搖滾風格的舞台服裝，在襯衫加上哥德式的圖案，或是隨處加入革物或鏈子等金屬類裝飾品，就會更有氣氛。

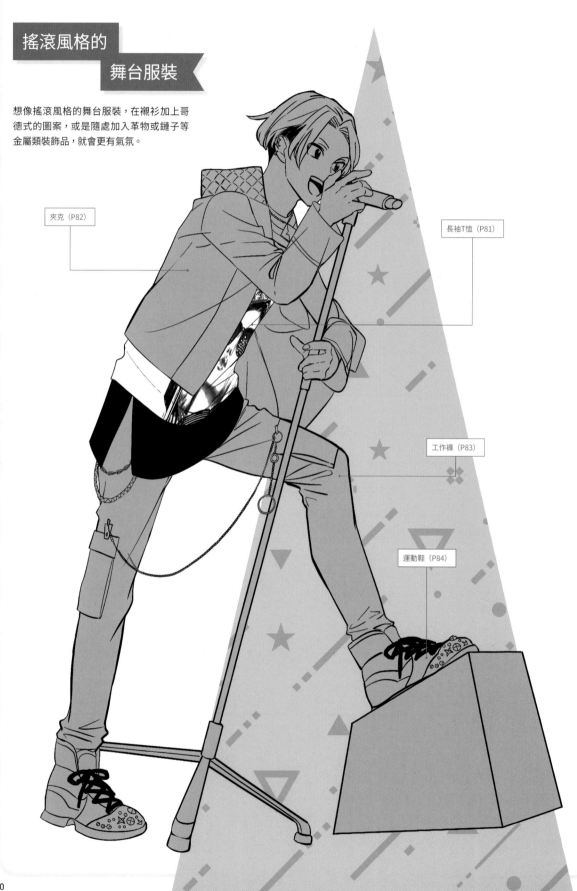

夾克（P82）

長袖T恤（P81）

工作褲（P83）

運動鞋（P84）

長袖T恤

長袖T恤的材質種類繁多，在此描繪時想像比白襯衫厚一些，有點硬的材質。

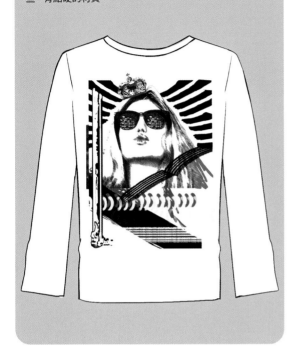

畫法

1 想像與肌膚高緊貼度的材質，與角色的身體線條貼合的感覺，畫出襯衫的形狀。領口畫寬一點，下擺畫得比軀幹長一點。

2 畫出領口的細節，袖子也配合衣服的下擺長度畫上去。

3 這次是多層疊穿風格的衣服，所以黑色的內搭衣畫成能從T恤稍微看見。最後在T恤描繪哥德式的圖案便完成。

完成

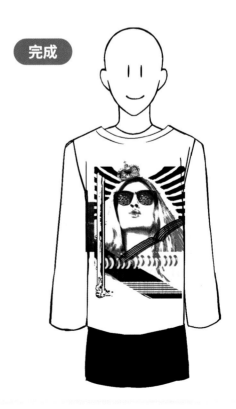

夾克

想像夾克是皮革材質的較厚布料，所以畫成有點沉重的印象。領邊、墊肩和袖子等不畫出又薄又軟的皺褶，描繪時想像維持緊繃的時髦形狀。

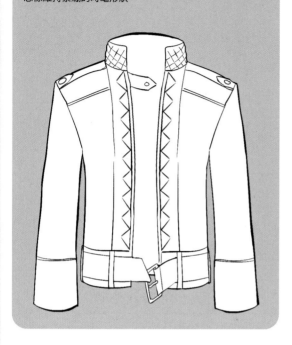

畫法

1 因為在T恤上面披上夾克，所以離身體的線條有些寬鬆的厚度，畫出輪廓。

2 決定穿上時是怎樣的尺寸感，讓夾克的肩頭部分稍微尖一點，調整輪廓。

3 夾克的前面畫成敞開，沿著脖子的形狀追加領子。

4 因為想要呈現搖滾風格，所以描繪肩飾和皮帶等處的裝飾，在
前身和領子也加上花樣便完成。

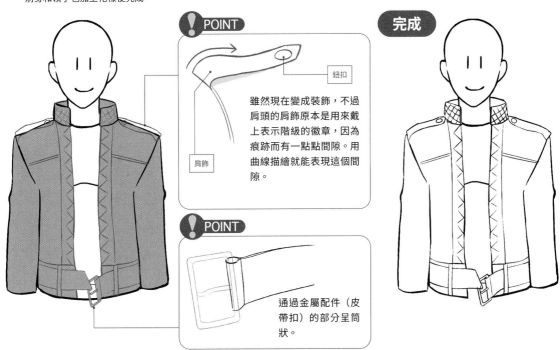

完成

POINT

鈕扣

雖然現在變成裝飾，不過
肩頭的肩飾原本是用來戴
上表示階級的徽章，因為
痕跡而有一點點間隙。用
曲線描繪就能表現這個間
隙。

肩飾

POINT

通過金屬配件（皮
帶扣）的部分呈筒
狀。

| 工作褲 | 工作褲的布料不會太厚，特色是在下擺容易起表面不平的皺褶。描繪時注意柔軟的線條。 |

畫法

1 離腿部的線條稍微有些寬鬆，畫出工作
褲的輪廓。

2 畫出前扣、口袋等細微部分，加上鏈
子連接下擺的口袋。腳踝附近的下擺
利用曲線讓它表面不平，顯得苗條。

完成

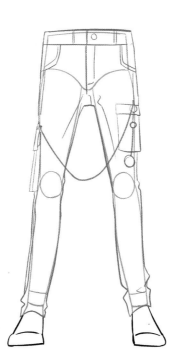

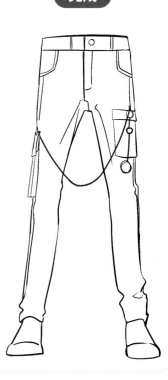

運動鞋 　雖然設計很像P74的運動鞋，不過鞋面部分描繪了華麗的花樣，改編成搖滾風格。也隨處加入黑色，變成時尚帥氣的印象。

畫法

1 想像和腳的輪廓線合腳，畫出鞋子的輪廓。注意長度大約蓋到腳踝。

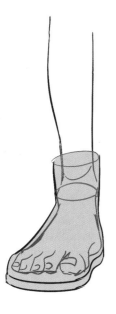

2 配合腳趾、腳背、腳跟、腳踝用顏色區別的腳的形狀，在腳踝周邊加上鞋面、鞋舌和鞋帶。

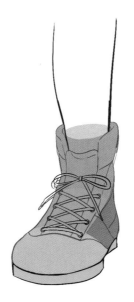

3 這次是鞋子表面附有鉚釘的設計，因此在收尾時描繪各種形狀的鉚釘。畫出側面表現出立體感吧。最後把鞋帶塗黑。

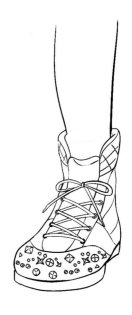

完成

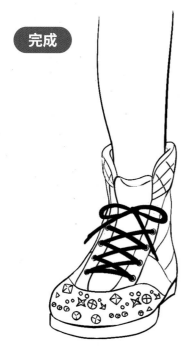

! **POINT** 鉚釘的呈現方式

各種鉚釘 　鉚釘依照觀看的角度，一邊注意立體感一邊描繪就能表現得更加寫實。配置各種形狀的鉚釘，統一成華麗的設計吧。

從上面觀看的形狀

從側面觀看的形狀

讓擺姿勢的角色穿上服裝

 描繪姿勢草圖

這次加上麥克風架和擴音器等現場表演道具來思考姿勢。先決定道具怎麼擺,再來是怎麼拿,大致的配置決定後,沿著輪廓畫出姿勢草圖。這次以服裝的畫法為構圖重心,所以不畫出道具的輪廓,如果不易想像,就在這個階段畫出P88的道具的輪廓吧。

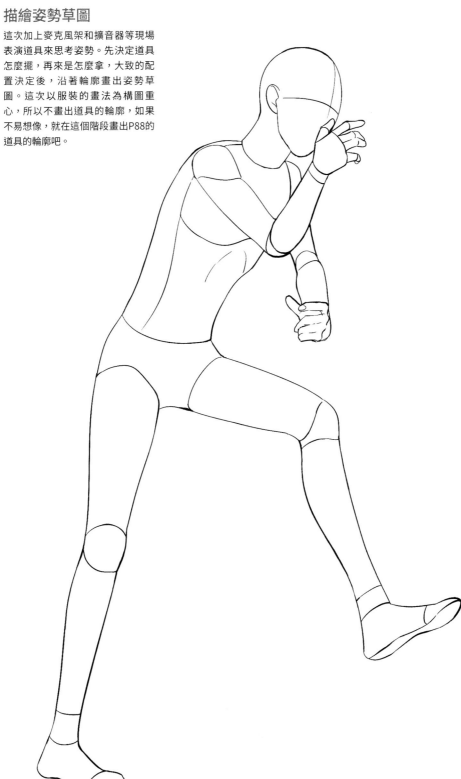

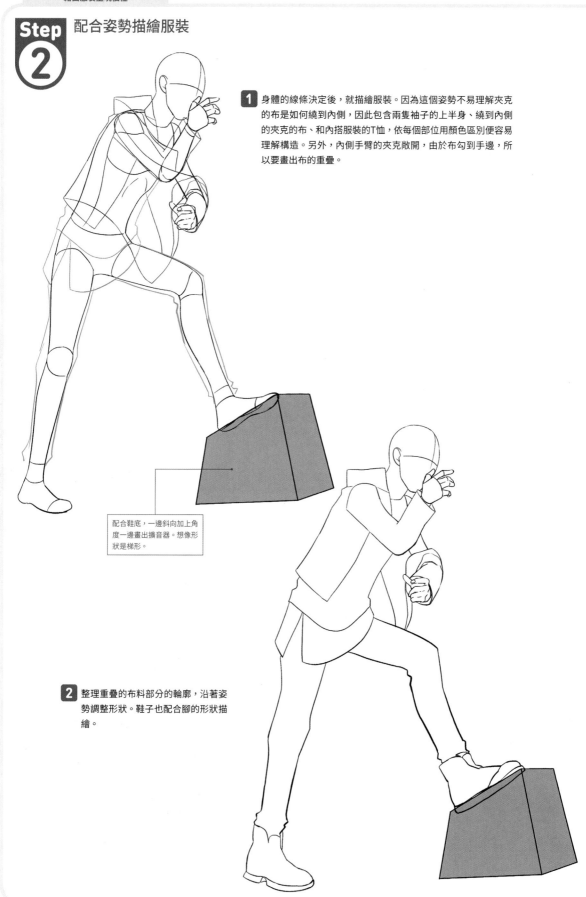

Step ② 配合姿勢描繪服裝

1 身體的線條決定後，就描繪服裝。因為這個姿勢不易理解夾克的布是如何繞到內側，因此包含兩隻袖子的上半身、繞到內側的夾克的布、和內搭服裝的T恤，依每個部位用顏色區別便容易理解構造。另外，內側手臂的夾克敞開，由於布勾到手邊，所以要畫出布的重疊。

配合鞋底，一邊斜向加上角度一邊畫出擴音器。想像形狀是梯形。

2 整理重疊的布料部分的輪廓，沿著姿勢調整形狀。鞋子也配合腳的形狀描繪。

3 在衣服整體畫出皺褶。這次是複雜的姿勢,所以很
難畫皺褶,不過在腳下等布料重疊的地方,以及手
臂和腳等關節彎曲的部分畫出皺褶吧。

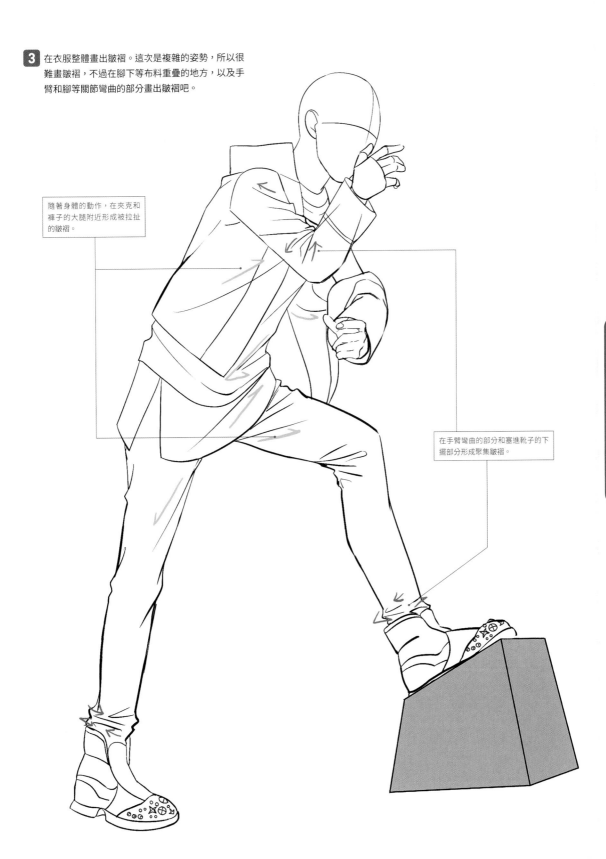

隨著身體的動作,在夾克和
褲子的大腿附近形成被拉扯
的皺褶。

在手臂彎曲的部分和塞進靴子的下
擺部分形成聚集皺褶。

Step ③ 描繪服裝的細微部分

1 沿著身體的動作在夾克、工作褲加上花樣或鏈子等
裝飾，在鞋子加上鞋帶和鉚釘等。在這個階段配合
姿勢畫出擴音器、麥克風架的輪廓。

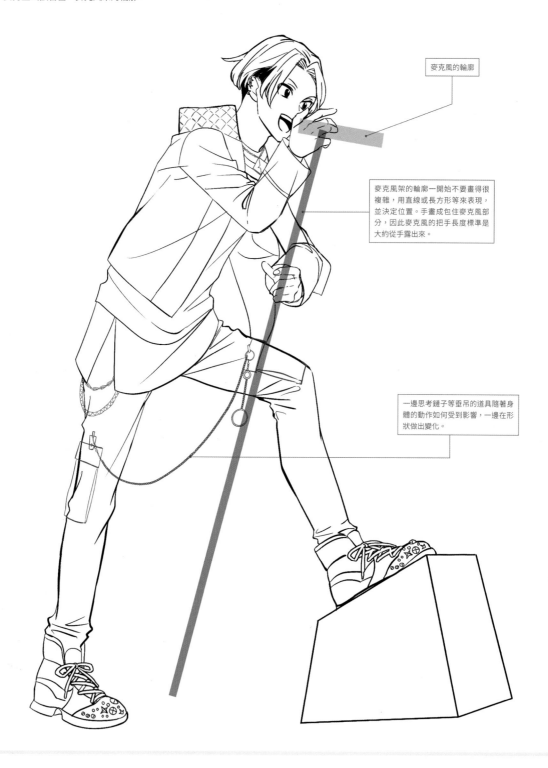

麥克風的輪廓

麥克風架的輪廓一開始不要畫得很
複雜，用直線或長方形等來表現，
並決定位置。手畫成包住麥克風部
分，因此麥克風的把手長度標準是
大約從手露出來。

一邊思考鏈子等垂吊的道具隨著身
體的動作如何受到影響，一邊在形
狀做出變化。

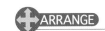

內搭衣換成派克大
衣,便成了便裝的
印象。

2 沿著輪廓調整麥克風架的形狀,詳細描繪腳架部
分和把手等。收尾時沿著身體的動作畫出T恤的
圖案,鞋帶、內搭衣塗色後便完成。

完成

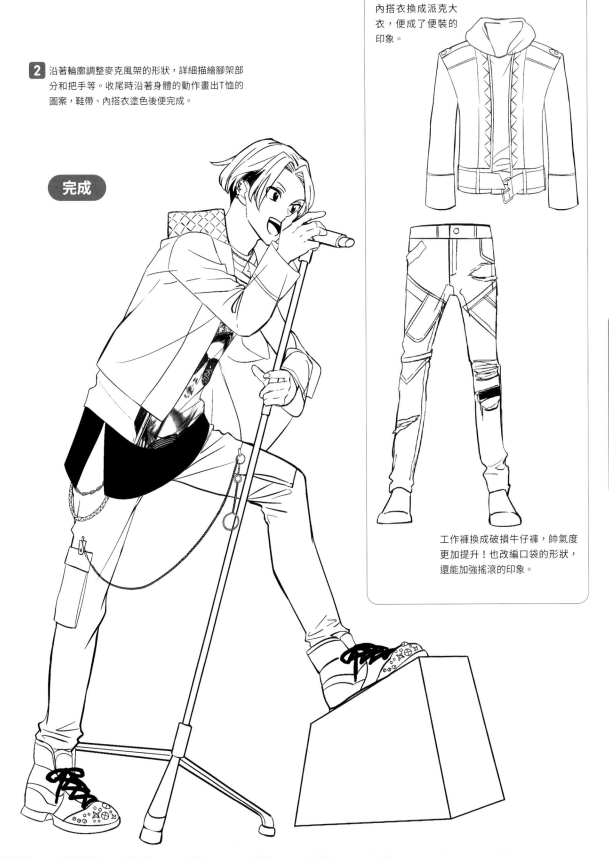

工作褲換成破損牛仔褲,帥氣度
更加提升!也改編口袋的形狀,
還能加強搖滾的印象。

描繪偶像男子

日本風格的
舞台服裝

以日本風格為主題的服裝，雖然加入能感受到日本
風情的和服和袴褲的要素，但在處處加上考量到便
於活動的西式改編。依照角色的個性，也試著變更
裝飾和長度吧。

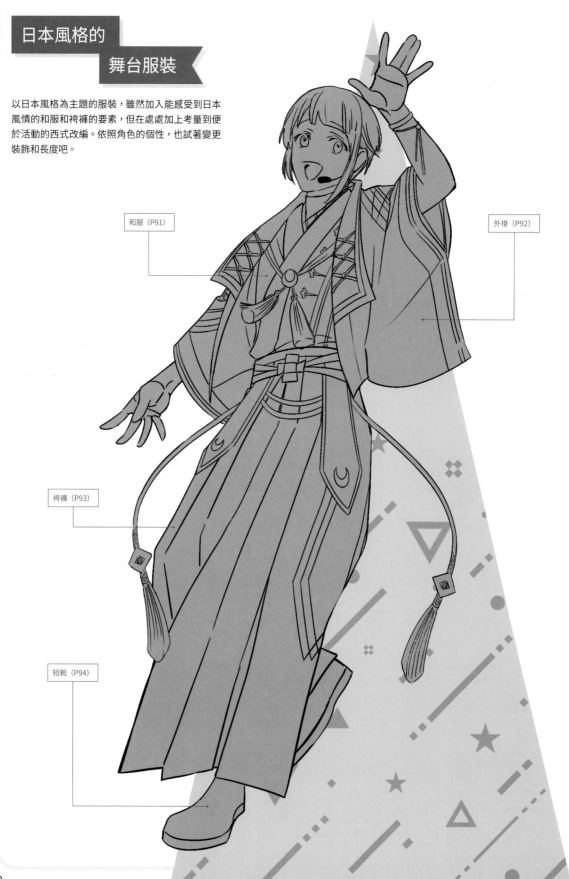

和服（P91）

外掛（P92）

袴褲（P93）

短靴（P94）

長襦衣

和服

這次的服裝一面以和服為基礎，一面在袖子長度等加上作者的改編。從和服隱約可見帶花紋的半衿加在長襦衣上，完成瀟灑的印象。

畫法

1 比角色的身體線條還要寬，畫出長襦衣的形狀。衿的形狀以V字來表現。

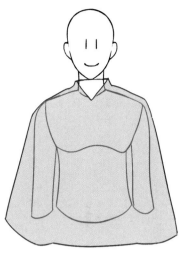

2 沿著以V字表現的衿的輪廓，注意y字沿著脖子畫出半衿。半衿是指縫在長襦衣上的衿，想讓頸部變得華麗時，建議搭配帶花紋的半衿。

3 在長襦衣重疊般畫出和服。和服的衿畫得比半衿還要粗，半衿從和服的衿露出的寬度以食指的第一關節左右來表現。最後配合和服的寬度描繪腰帶便完成。

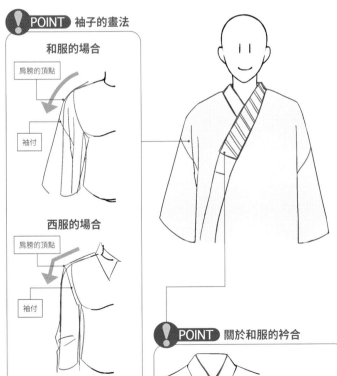

! POINT 袖子的畫法

和服的場合

肩膀的頂點

袖付

西服的場合

肩膀的頂點

袖付

和服的袖付沒有畫在西服的肩膀位置，而是畫在比肩頭略低的位置。因此肩膀的表現沒有稜角，而是變成溜肩。

! POINT 關於和服的衿合

和服的衿合一定是右衽。從正面看是小寫的y形，記住這點吧。

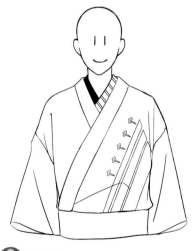

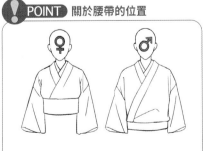

! POINT 關於腰帶的位置

繫腰帶的位置男女不同。相對於女性的場合配置在胸部下方，男性的場合是在肚臍下方，想像纏在腰骨位置描繪吧。

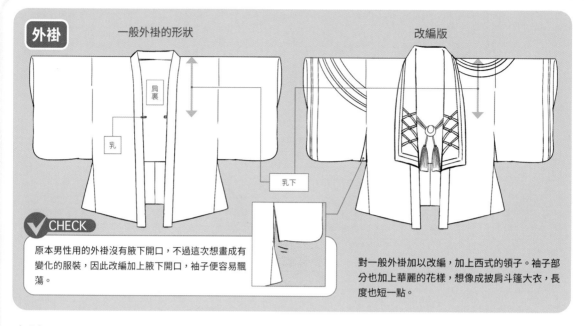

外掛

一般外掛的形狀

改編版

肩裏

乳

乳下

✔CHECK

原本男性用的外掛沒有腋下開口，不過這次想畫成有
變化的服裝，因此改編加上腋下開口，袖子便容易飄
蕩。

對一般外掛加以改編，加上西式的領子。袖子部
分也加上華麗的花樣，想像成披肩斗篷大衣，長
度也短一點。

畫法

1 沿著在P91畫出的和服線條，有點寬鬆
地畫出外掛的輪廓，再畫出半衿、和
服。

2 畫出外掛的衿，也畫出袖子。外掛的袖
子也和和服的袖子相同，袖付的縫線畫
在肩頭的下方。

3 沿著外掛的衿的形狀，加上西式的領
子。為了與和服的衿呈現差異，把領子
的形狀畫成銳角來表現吧。

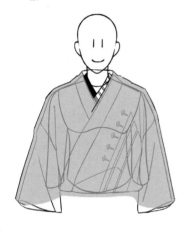

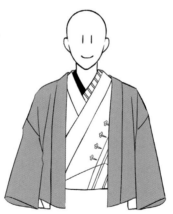

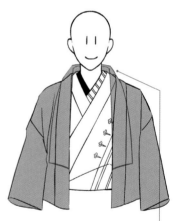

4 在西式的領子、外掛描繪花樣。收尾時，在
乳的部分畫上外掛帶便完成。

完成

✔CHECK 從側面觀看的衿

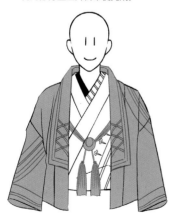

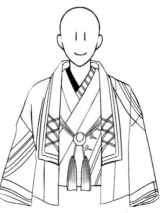

半衿、和服的衿、外掛
的衿這3種布交疊，所
以從側面觀看時便如階
層般。

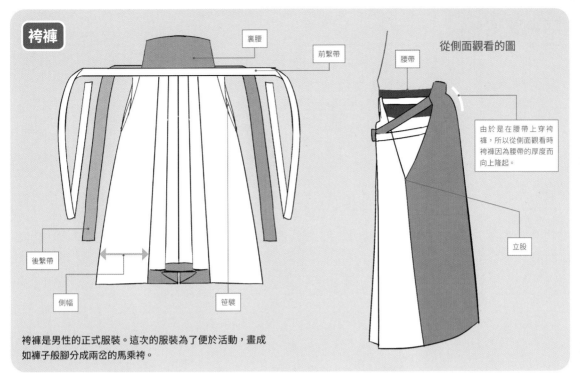

袴褲

裏腰

前繫帶

後繫帶

側幅

笹襞

從側面觀看的圖

腰帶

由於是在腰帶上穿袴褲，所以從側面觀看時袴褲因為腰帶的厚度而向上隆起。

立股

袴褲是男性的正式服裝。這次的服裝為了便於活動，畫成如褲子般腳分成兩岔的馬乘袴。

畫法

1 一邊想像有褶子的裙子，一邊沿著腳的形狀描繪袴褲。正面的褶子有5條重疊，褶子從腰部開展。雖然從正面看不見裏腰，不過若是知道裏腰在腰部部分，在描繪腰帶時便容易掌握結的位置。

2 配合袴褲的長度描繪腳部。描繪時注意袴褲的下擺在腳背附近，就會變成漂亮的輪廓。

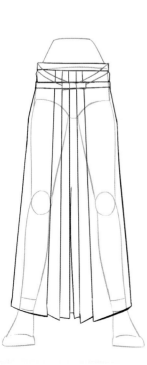

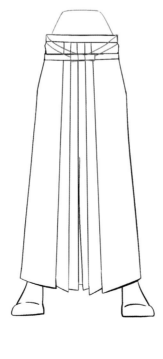

完成

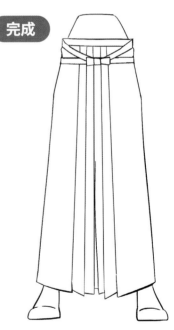

! POINT 腰帶的結

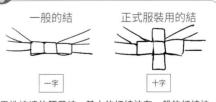

一般的結　　　　正式服裝用的結

一字　　　　十字

男性袴褲的腰帶結，基本的打結法有一般的打結法「一字」，和正式服裝用的打結法「十字」。依照場景分別使用吧。

短靴 日本風格的服裝刻意搭配便於活動的短靴，變成日本和西方混合的風格。刻意不加上裝飾，完成簡單的式樣。

畫法

1 這次是短靴，因此腳踝包起來畫出鞋子的輪廓。

2 配合腳趾、腳背、腳跟、腳踝用顏色區別的腳的形狀，並調整線條。

3 線條調整過的狀態。調整尺寸別看來像長靴。

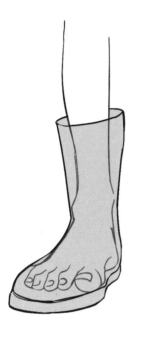 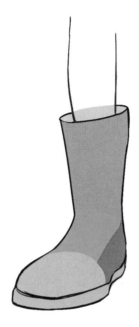 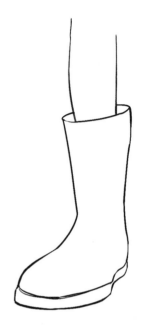

4 描繪鞋流和針腳等。

5 最後依照腳跟的厚度，在最會起皺褶的腳踝部分畫出皺褶便完成。

完成

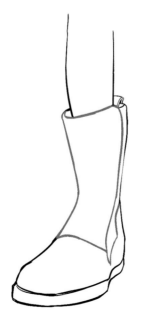 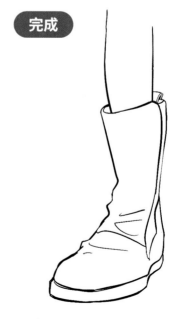

讓擺姿勢的角色穿上服裝

Step ① 描繪姿勢草圖

這次是日式風格的服裝，為了表現袖子的躍動感，設定為兩手加上動作的姿勢，描繪姿勢草圖。由於想像在揮手，所以畫面右側的手掌稍微傾斜。

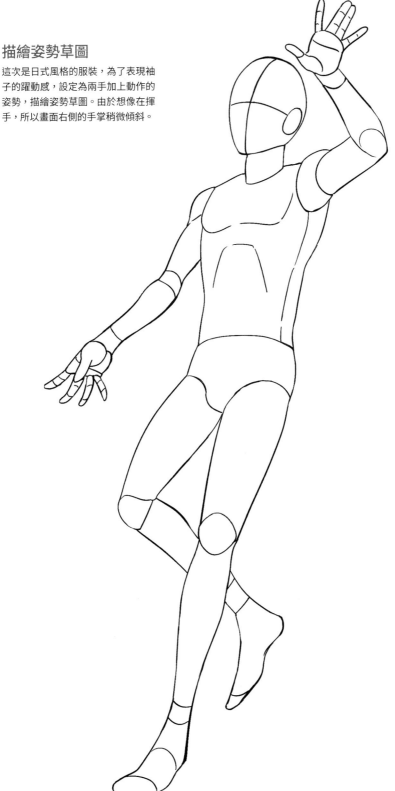

描繪偶像男子

Step ② 配合姿勢描繪服裝

1 身體的線條決定後，就描繪服裝。因為日式風格的服裝構造很複雜，所以先依和服、外掛、袴褲等各個部位用顏色區別，如和服般一邊重疊一邊描繪，便容易掌握服裝重疊的厚度。

POINT 關於袖子的形狀

從正面觀看和服的袖口，手臂露出的袖口以外都縫合在一起。

雖然實際上看不見，不過袴褲底下是以和服收在裡面為前提描繪，由於和服布料的厚度，袴褲也要加上鼓起。

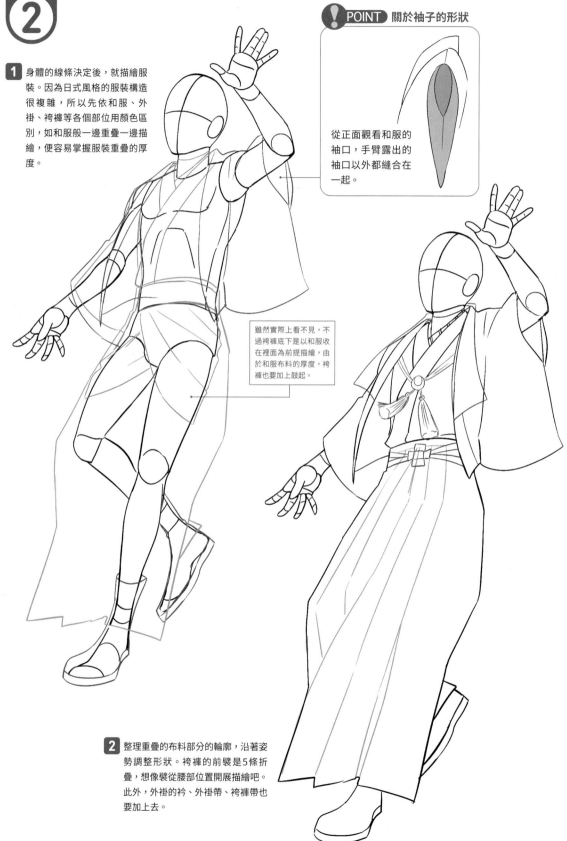

2 整理重疊的布料部分的輪廓，沿著姿勢調整形狀。袴褲的前襬是5條折疊，想像襬從腰部位置開展描繪吧。此外，外掛的衿、外掛帶、袴褲帶也要加上去。

3 在衣服整體描繪皺褶。日式服裝不像
西服會出現細微的皺褶，不過要在布
交疊的胸前附近和肩胛骨附近加上皺
褶。

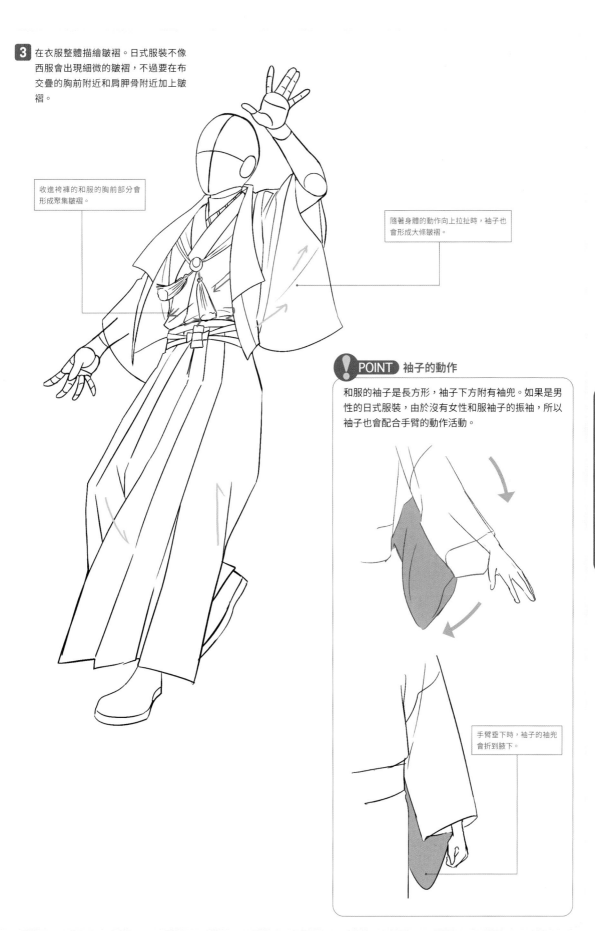

收進袴褲的和服的胸前部分會
形成聚集皺褶。

隨著身體的動作向上拉扯時，袖子也
會形成大條皺褶。

POINT 袖子的動作

和服的袖子是長方形，袖子下方附有袖兜。如果是男
性的日式服裝，由於沒有女性和服袖子的振袖，所以
袖子也會配合手臂的動作活動。

手臂垂下時，袖子的袖兜
會折到腋下。

描繪偶像男子

Step ③ 描繪服裝的細微部分

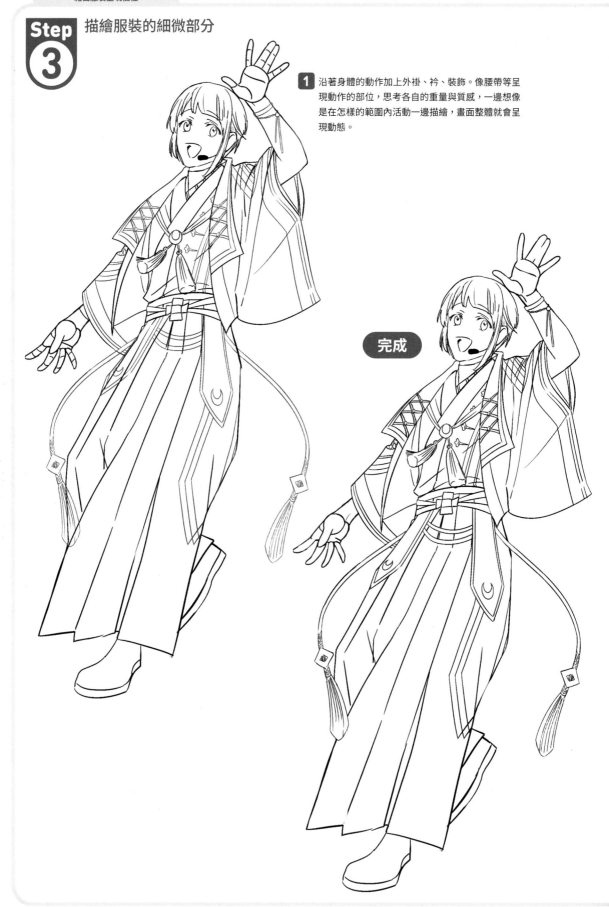

1 沿著身體的動作加上外褂、衿、裝飾。像腰帶等呈現動作的部位，思考各自的重量與質感，一邊想像是在怎樣的範圍內活動一邊描繪，畫面整體就會呈現動態。

完成

日本風格加上裝飾,或是只要變更服裝的穿法,就能做出各種改編。依照時代和職業,日式服裝的形式也會有變化,所以建議不妨作為參考。

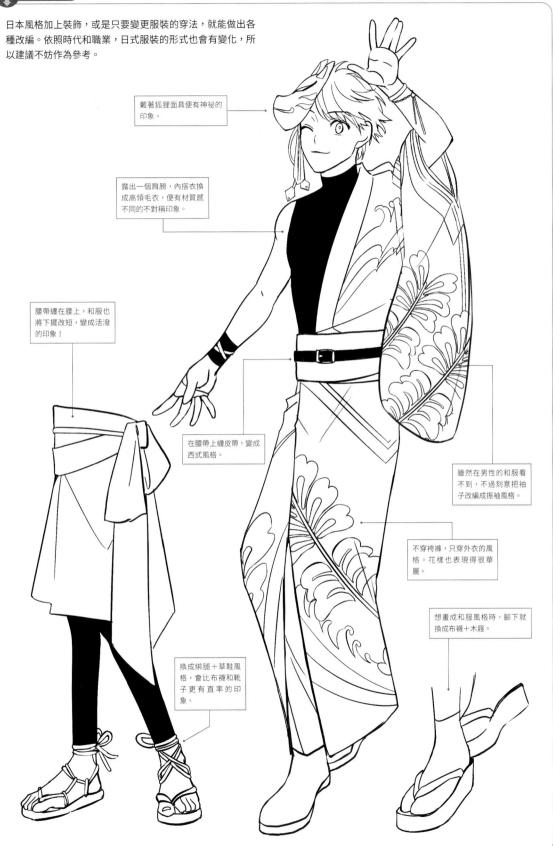

戴著狐狸面具便有神祕的印象。

露出一個肩膀,內搭衣換成高領毛衣,便有材質感不同的不對稱印象。

腰帶纏在腰上,和服也將下擺改短,變成活潑的印象!

在腰帶上纏皮帶,變成西式風格。

雖然在男性的和服看不到,不過刻意把袖子改編成振袖風格。

不穿袴褲,只穿外衣的風格。花樣也表現得很華麗。

想畫成和服風格時,腳下就換成布襪+木屐。

換成綁腿+草鞋風格,會比布襪和靴子更有直率的印象。

藉由小道具呈現個性

小道具能提升偶像男子的魅力。它也有突顯角色個性的作用,因此請記住畫法的訣竅,務必試著加入吧。

眼鏡 眼鏡是標準的小配件,按照挑選哪種眼鏡,角色的印象也會突然改變。依照個性和情境靈活運用吧。

基本的眼鏡形狀

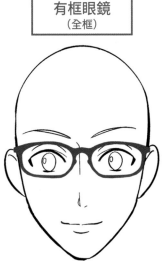

有框眼鏡
(全框)

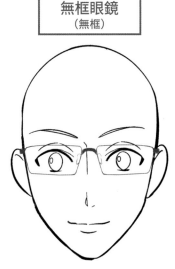

無框眼鏡
(無框)

鏡片周圍被框包覆的正統類型。特色是顏色數量很多,外觀也給人輕便的印象。變更鏡框的形狀就能輕易改編。

鏡片周圍沒有框的類型。不被鏡框的設計影響,接近素顏,所以給人知性、冷酷的印象。也很適合商業場景等。

眼鏡鏡框的種類

眼鏡鏡框的設計種類繁多。依照鏡框的材質、框的形狀與顏色也能呈現個性。
參考下表,找出適合角色的眼鏡吧。

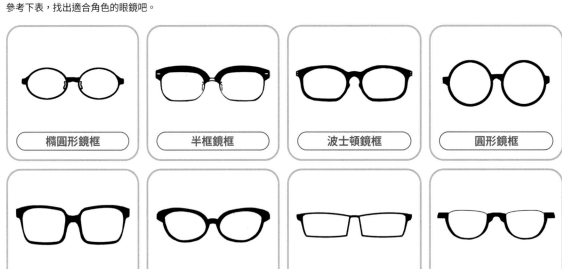

| 橢圓形鏡框 | 半框鏡框 | 波士頓鏡框 | 圓形鏡框 |
| 威靈頓鏡框 | 狐狸鏡框 | 方形鏡框 | 下半框鏡框 |

眼鏡的構造

構造在任一種眼鏡類型都是共通的。作為描繪時的參考吧。

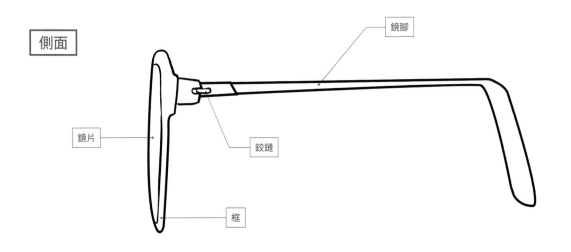

鼻橋

鏡腳

鏡腿

鏡片

鉸鏈
連接鏡腿和框的零件

鼻托
鼻墊

框
鏡片的框

側面

鏡腳

鏡片

鉸鏈

框

眼鏡的畫法

畫眼鏡時未經思考會很容易失去平衡，容易變成不協調的形狀。
抓住畫法的重點，以自然的外觀為目標吧。如果能把眼鏡畫好，也能應用於太陽眼鏡。

正面

1 設想眼睛在鏡片的中心，畫出箱型的輪廓。正面時幾乎呈一直線。

2 配合箱型的輪廓畫出鏡片包圍眼睛周圍，描繪鼻橋和鏡腳。先決定鼻橋的位置，便容易決定鏡片的大小。

3 在鏡片周圍畫出框和鉸鏈，最後調整鼻橋的高度和鏡框的粗細便完成。

 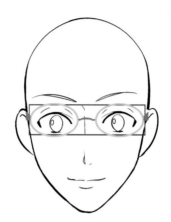 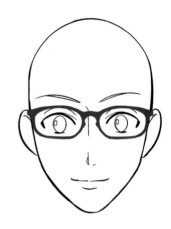

!POINT 關於眼鏡的位置

從斜向、側面觀看時，眼鏡和眼睛之間會有一點點間隙。如果沒有間隙眼鏡就會貼在臉上，變成不自然的形狀，因此描繪時一定要注意間隙。

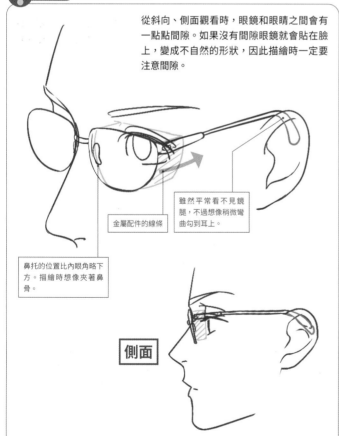

雖然平常看不見鏡腿，不過想像稍微彎曲勾到耳上。

金屬配件的線條

鼻托的位置比內眼角略下方。描繪時想像夾著鼻骨。

側面

✕NG例 畫眼鏡時的注意重點

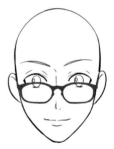

雖然也有眼鏡刻意往下挪的表現，不過框懸在眼睛上會有很難看到表情的缺點。上面的框降到眼線左右，看起來就很時髦。

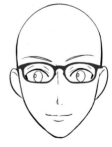

箱型的輪廓並非畫成水平，眼鏡往上偏移的範例。注意從耳朵到眼頭是一直線，畫出輪廓吧。

斜向

1 斜向時和正面相同，注意眼睛在鏡片的中心，配合臉部的角度畫出箱型的輪廓。鏡腳和框的輪廓也配合臉部的角度斜向畫短一點。

2 配合箱型的輪廓畫出鏡片，在鏡片周圍畫出框、鼻托、鉸鏈、鏡腳。最後畫出鼻橋夾著鼻骨，調整鏡框的粗細便完成。

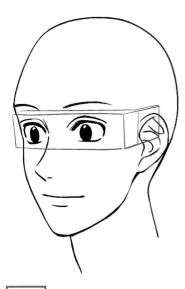
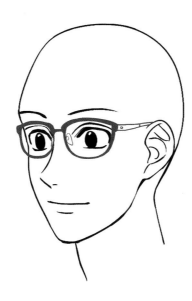

側面

1 注意從眼睛到耳朵一直線的線條，畫出箱型的輪廓。畫縱線決定鏡片的位置、鉸鏈的位置後便容易取得平衡。

2 根據**1**的輪廓畫出鏡片、鉸鏈、鏡腳，調整鏡框的粗細便完成。鏡腳通過眼瞼呈一直線，注意鏡片和眼睛的間隙，畫出立體感吧。

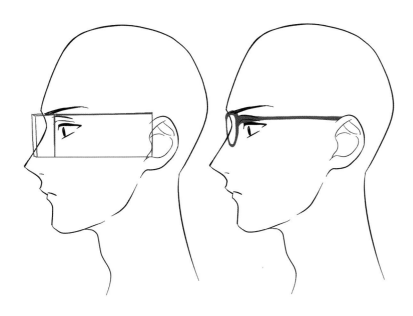

 NG例

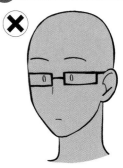

如果不配合臉部的角度，和正面相同畫出眼鏡，眼鏡看起來就會貼在臉上，結果感覺就沒有立體感。

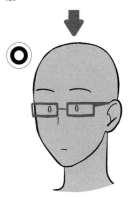

注意眼鏡鏡片和眼睛的距離。藉由注意空間，眼鏡的「緊貼感」就會消失。

 NG例

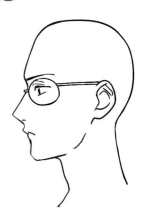

直接畫出眼鏡的形狀，就會像風鏡一樣緊貼在臉上，結果很不搭調。如果是側臉，因為幾乎看不到鏡片，所以要注意畫出細的立方體。

 帽子 用來表現角色性格與個性的道具，非常受歡迎的帽子。在此將以經典的無邊帽、有邊帽為例，介紹帽子的構造與畫法。

帽子的構造

無邊帽、有邊帽的構造是分別由蓋住頭的部分（帽頂）和帽檐部分（帽緣／帽遮）組合而成。
配合頭部形狀和角度把帽緣畫得立體，看起來就不會不搭調。

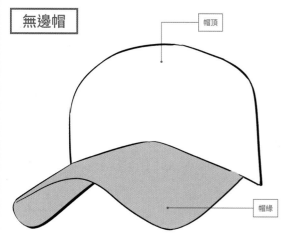

無邊帽加上角度可知帽緣部分會彎成「ㄟ」字。

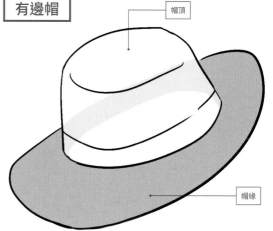

有邊帽是指全方位都有帽緣的帽子，帽緣部分通常有稍微加入翹曲的設計。

帽子的種類

除了無邊帽和有邊帽，帽子還有各種種類。
想要呈現季節感時，或搭配穿著等時候就靈活運用吧。

禮帽

毛帽

博勒帽

棒球帽

報童帽

工作帽

貝雷帽

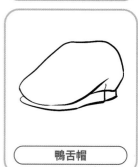

鴨舌帽

無邊帽的畫法

正面

1 臉部想成立體的，如圖可知頭部部分從跟前隨著繞到內側畫出曲線。注意這個曲線，畫出帽子的輪廓吧。

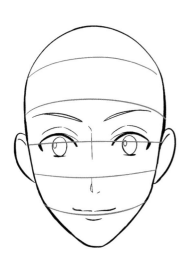

2 沿著頭的形狀畫出帽緣。注意正面的帽緣呈「ㄣ」字，用曲線表現吧。

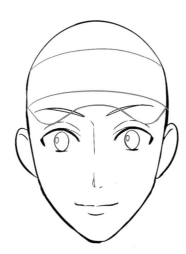

3 配合頭的形狀畫出帽頂，沿著額頭加上與帽緣的界線。帽頂沿著頭的輪廓變成像頭盔一樣，因此注意與頭部的間隙，畫成大一圈吧。

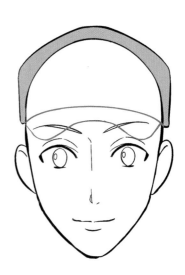

4 最後從帽頂的頂點畫出略呈銳角的刺繡線條便完成。帽頂的形狀稍微有稜角，看起來就會是自然的帽子形狀。

完成

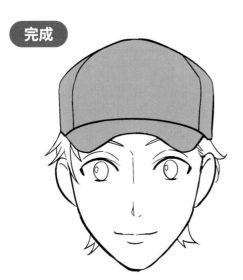

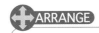ARRANGE

帽子斜戴時，帽子的邊緣、帽緣也會傾斜，能看見正面沒有的帽緣的深度。

有邊帽的畫法

正面

1 畫有邊帽之前注意臉部的曲線，決定要在哪裡畫帽子。

2 如果是有邊帽，由於帽緣和帽頂平行，所以帽緣也和帽頂同樣有角度。帽緣畫寬一點覆蓋頭部，為了表現翹曲，讓左右的帽緣形狀有些差異吧。

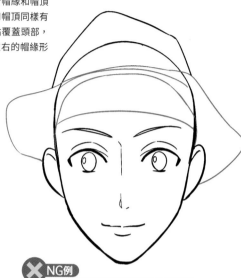

3 有邊帽比起無邊帽與頭部的間隙較寬，所以帽頂的頂點高一點，想像畫一座山，呈銳角表現吧。

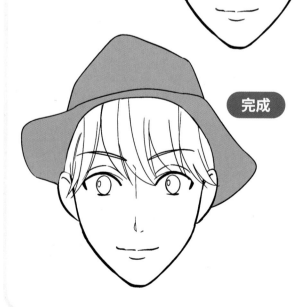

完成

❌NG例

有邊帽的帽緣容易畫成筆直，這是把帽子戴到眼眉上的表現。這次加上角度戴著，畫成可以看見帽緣的裡面。

➕ARRANGE

圓形帽緣不畫出翹曲，沿著頭的形狀畫橢圓般表現吧。

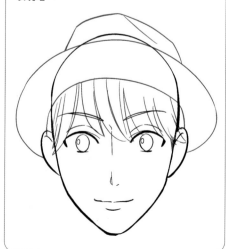

斜向

無邊帽	有邊帽

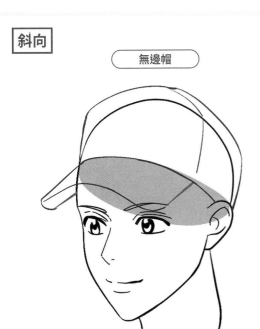 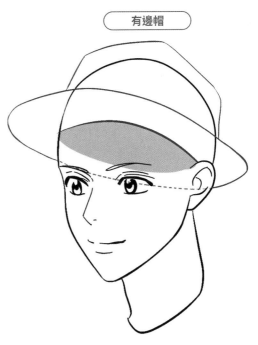

沿著頭的形狀畫帽子的邊緣，沿著邊緣描繪「ㄟ」字的帽緣。之後，配合帽緣兩側的角度（紅線），連接帽子的邊緣與帽緣。最後一邊注意間隙和銳角的形狀，一邊畫出帽頂便完成。

注意繞到看不見頭部後面的部分，斜向畫出橢圓的帽緣。注意比無邊帽間隙更多，畫出銳角的帽頂便完成。

側面

無邊帽	有邊帽

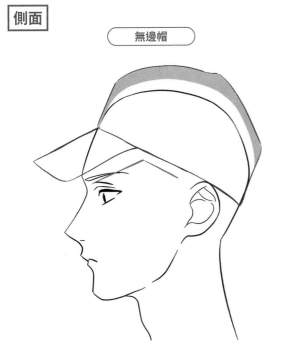 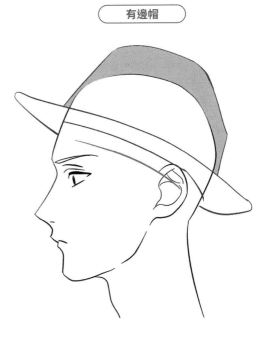

從側面觀看可知帽緣彎成「ㄟ」字。配合這個「ㄟ」字形，描繪帽緣、帽頂。帽子並非筆直，注意有些傾斜戴上，這樣描繪吧。

有邊帽也和無邊帽一樣，有些傾斜戴上，沿著角度描繪帽緣、帽頂。帽緣的位置畫在耳上。

香菸

雖然香菸與偶像的形象乍看之下關係疏遠，不過在台下時等表現角色個性的時候，經常使用這個道具。只要讓角色拿著香菸，日常動作也會很像樣。

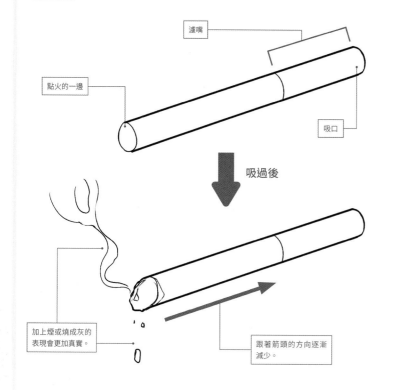

濾嘴

點火的一邊

吸口

吸過後

加上煙或燒成灰的表現會更加真實。

跟著箭頭的方向逐漸減少。

! POINT 香菸的拿法

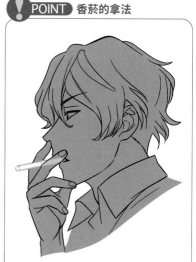

用中指和食指夾著香菸，這樣拿著吸是固有的風格。指頭沒有用力，只要輕輕拿著香菸，就能表現出慵懶的性感。

煙管

煙管同時也是想搭配日式風格服裝的道具，設計成把切碎的菸葉塞進菸鍋點火，然後從吸口抽菸。只要讓角色拿著，就能表現出酷勁和妖豔。

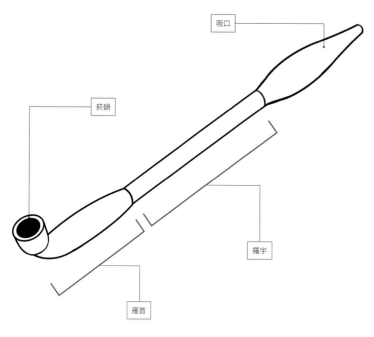

吸口

菸鍋

羅宇

雁首

! POINT 煙管的吸法與拿法

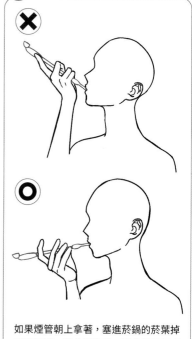

如果煙管朝上拿著，塞進菸鍋的菸葉掉到吸口這一邊會很危險，因此得平行或朝下吸菸。用指頭支撐拿著吧。

髮飾 雖然容易認為髮飾是女性的物品，但是作為一種時髦表現，適合男性的髮飾也逐漸增加。按照設計能表現出偶像男子的可愛或帥氣，這也是魅力所在。

髮圈

綁長髮時必備的道具。可以加上裝飾展現個性。

髮夾

就算短髮也能固定頭髮添加動感，或是改編髮夾本身，是能呈現個性的道具。

髮箍

讓瀏海向上，或是在綁好的頭髮留些間隙，呈現髮束感等，能做出各種改編。

假髮

想要改變自己頭髮的長度或髮色時最適合的道具。想呈現華麗感時可以試著用用看。

頭巾、髮帶

想讓頭髮往上時的時髦道具。頭巾畫得鬆一點能呈現時尚的感覺。

簪子

搭配日式風格的服裝，或是想展現個性時很方便的道具。髮飾少一點能展現陽剛之氣。

耳環

偶像男子的耳環在耳邊不經意地發光，令人隱隱約約感受到魅力。
加入各種種類的耳環，發揮角色的魅力吧。

耳環的種類

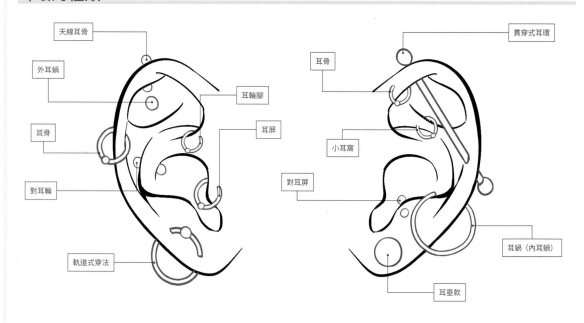

其他耳環

想要讓角色展現攻擊性時，可以大膽地在耳朵以外的部位加上耳環。

舌環

在舌頭中心開洞，正統的中心舌環。加上多個更有龐克的印象。

脣環、鼻環

加上多個脣環，便有粗獷的印象。試著搭配髮型變更脣環、鼻環的形狀吧。

項鍊　把項鍊換成鏈子的種類會更加時髦。想要展現時尚感時不畫裝飾，
最好簡單地呈現。配合服裝嘗試改編吧。

基本的鏈子種類

豆子鏈

把C形的細小金屬配件串起來的鏈子。適合想要簡單表現時。

珠鏈

串起珠狀金屬配件的鏈子。變成比豆子鏈更流行的印象。

威尼斯鏈

形狀是四角的，變成更瀟灑的印象。

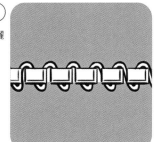

喜平鏈

扭轉鏈子的環，形狀壓成90度的鏈子。具有重量感，有華麗的感覺。

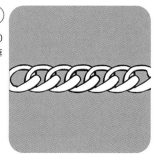

ARRANGE

不經意地分層戴上較短、部位精細的項鍊，便有優雅的印象。

皮項鍊也是項鍊的一種。由於貼合頸部，所以有讓脖子看起來變細的效果。

111

麥克風

麥克風是象徵偶像的必備道具。從麥克風的拿法也能展現個性，
參考實際的偶像研究看看吧。

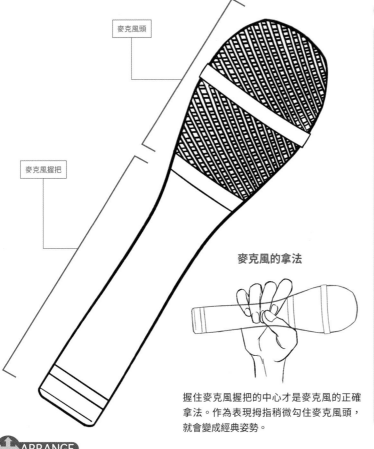

麥克風頭

麥克風握把

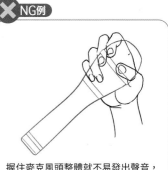

握住麥克風頭整體就不易發出聲音，
此外也看不見麥克風頭，所以搞不清
楚唱歌的樣子。

麥克風的拿法

握住麥克風握把的中心才是麥克風的正確
拿法。作為表現拇指稍微勾住麥克風頭，
就會變成經典姿勢。

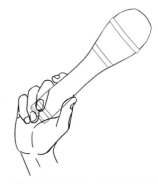

並非麥克風握把的中心，而是把手畫
在下面，會有平衡不好的印象。

✚ARRANGE

想像角色、團體和演唱的歌
曲，變更裝飾或麥克風頭的
形狀等，也很推薦嘗試自由
改編。

搭配緞帶和星星的裝
飾，想像光芒四射的偶
像！

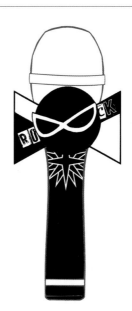

令人聯想角色的個性，
加上臉部的小圖像和圖
案。

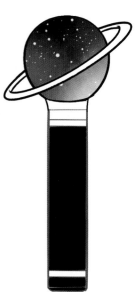

想像宇宙，麥克風頭本
身變成土星的形狀。

頭戴式麥克風

不必用手拿的頭戴式麥克風，是演奏樂器，或是跳動感舞蹈的偶像男子一定要使用的道具。

頭戴式麥克風的構造

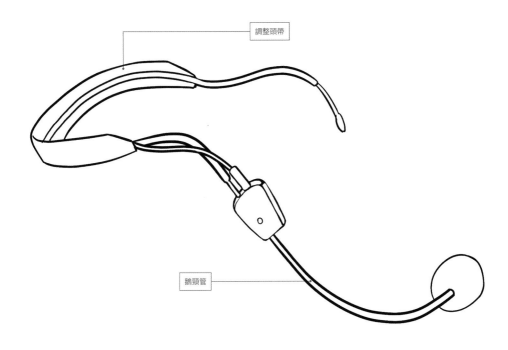

調整頭帶

鵝頸管

頭戴式麥克風的畫法

正面

麥克風部分調整到嘴邊。
鵝頸用曲線來表現吧。

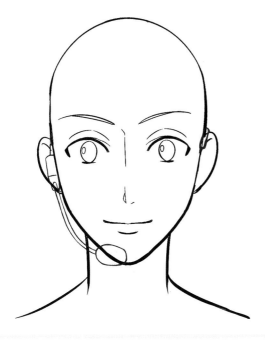

側面

由於調整頭帶固定在頭上，所以沿著頭部的形狀畫成貼合吧。

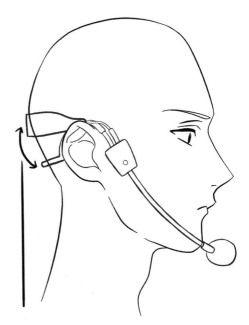

角色反差的
呈現方式

外表、個性和興趣等有著意外性會用「反差」來表達,在角色身上賦予反差能使魅力更加提升。偶像男子意外的一面令人悸動,思考看看能有哪些反差吧。

已經27歲,外表卻像國中生

偶爾表現出大人的從容令人心頭一震!

平常容易感到麻煩的節能男子

現場表演時性感度破表!

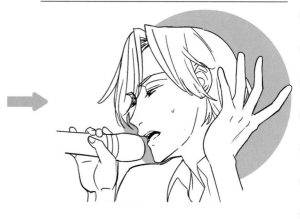

神色可怕,難以接近的獨行俠

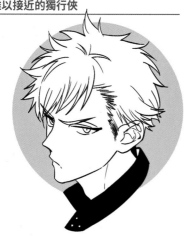

其實最喜歡小動物!

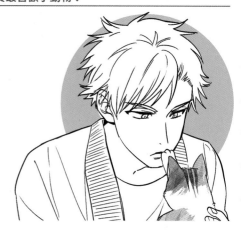

描繪有魅力的姿勢

PART

3

描繪基本的偶像姿勢

在此介紹偶像風格的基本姿勢的畫法。一個動作就能決定角色的印象，因此作畫時也要注意細膩的表現。

拿麥克風的
經典姿勢

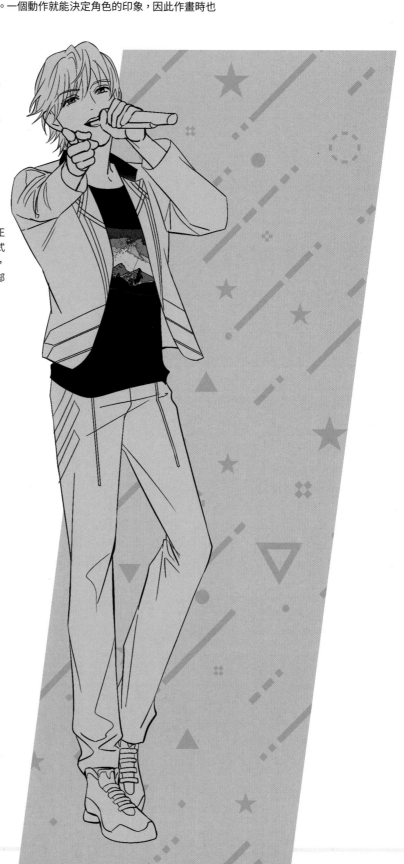

手拿麥克風，用手指著粉絲的經典姿勢正是偶像男子獨有的動作。麥克風有直立式麥克風、無線麥克風和頭戴式麥克風等，這次描繪了經典的無線麥克風。注意臉部和手的角度，追求像偶像的姿勢吧。

Step ① 大致思考姿勢

1 首先想畫什麼姿勢，大略讓形象延伸。一開始無法想像太多的話，用火柴人輕鬆地思考吧。圖畫也和黏土一樣，從大致的形狀反覆揉和直到完成，看著它漸漸成型正是精華。把想畫的構想列舉出來，套用於火柴人吧。

構想草案

● 臉部想要傾斜

● 表情是帥氣的笑容

● 左手拿著麥克風

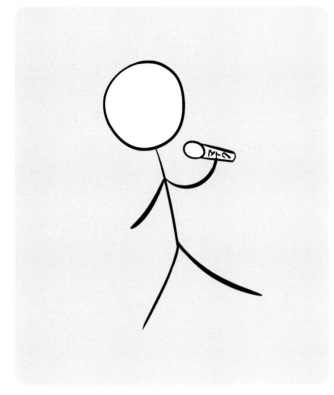

描繪有魅力的姿勢

2 大致的形象確立後，這次稍微具體地描繪姿勢草稿。思考在哪種情境下要讓怎樣的偶像男子擺出姿勢，姿勢便容易自然產生。

構想草案

● 用手指著服務粉絲

● 臉部朝向正面

● 在舞台上邊走邊擺出姿勢

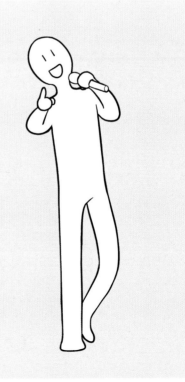

Step ② 根據姿勢畫出輪廓

1 根據在Step1思考的姿勢草稿，描繪全身的輪廓。

2 頭部的輪廓畫好後，配合姿勢畫中心線。接著畫肩膀、手肘、膝蓋等主要關節的輪廓，也畫出手腳的輪廓。最後立體地表現軀幹、腰部。

根據這幅插畫決定身體關節的位置等。

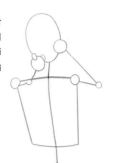

POINT

中心線並非只是筆直地落下，一邊注意脊椎一邊配合姿勢落下，便容易取得平衡。如果是這個姿勢，因為想讓身體有點向後仰，所以中心線加上一點點傾斜。

Step ③ 根據輪廓加工

1 身體的輪廓畫好後，像連接關節般畫出身體的輪廓線，持續加工。先不畫身體的細節，調整軀幹和手腳的寬度等，使圖畫看起來有立體感。

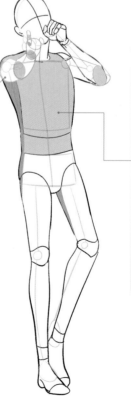

CHECK

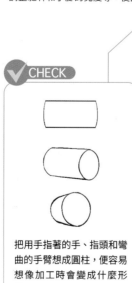

把用手指著的手、指頭和彎曲的手臂想成圓柱，便容易想像加工時會變成什麼形狀。

POINT

像這次手臂向前伸出，身體有些扭轉的姿勢時，把身體前後用顏色區別思考，便容易想像繞到背後的部分和完全看不見的部分。

2 讓胸部和手臂等描寫更加具體。在 **1** 的階段以圓柱表現的手和手臂，
也根據 **1** 的輪廓調整形狀。

! POINT 肩膀的表現

往跟前推出去的手臂構造搞不清
楚時，將肩膀的關節用顏色區別
思考，作畫時想像手臂從哪個方
向伸出，在之後描繪服裝的步驟
也會有幫助。

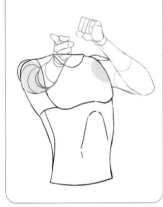

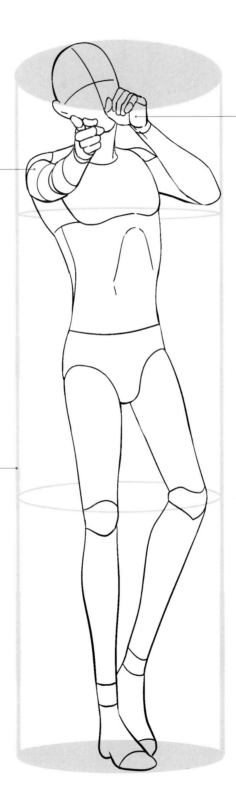

! POINT 手握麥克風的畫法

拇指以外的4根指頭，並非從指
根彎曲，而是從著色的關節部分
彎曲。注意這個關節的位置，描
繪握著麥克風的手。

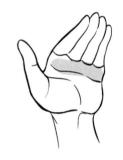

○

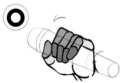

拿著麥克風的手呈圓柱形。沿著
這個形狀，一邊注意折疊的手指
關節位置，一邊描繪手部。

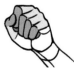

作畫時若不注意麥克風的形狀，
沒有間隙就會變成手握緊的狀
態。

! POINT

加工時不思考身體的深度，就會
容易變成平面。因此把身體整體
想成一個圓柱，注意肩膀、側腹
和膝蓋等繞到背後的部位，調整
身體的線條，便會產生立體感。

描繪有魅力的姿勢

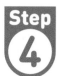

Step 4 調整身體的線條，描繪服裝

1 一邊確認各部位的位置關係是否偏移，一邊決定最終的身體線條。這時，也決定要畫成哪種表情，並畫出臉部和嘴巴的輪廓。

2 根據**1**描繪頭髮和衣服。此外也注意身體、關節的動作，以及重心落在身體何處等，在衣服畫上皺褶。

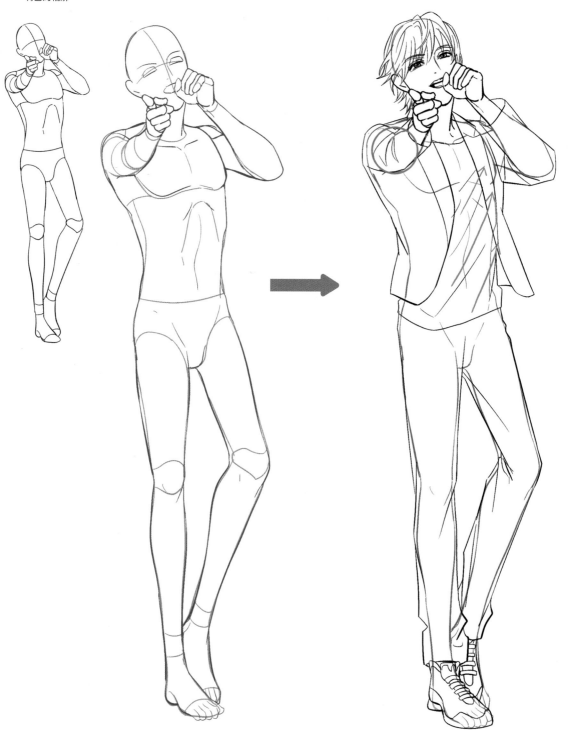

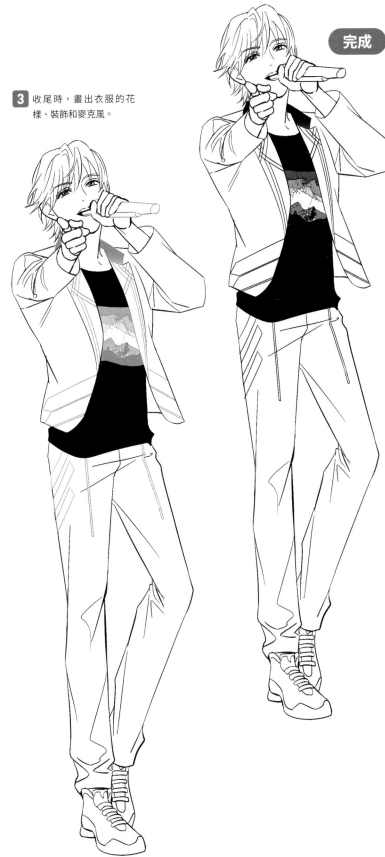

3 收尾時，畫出衣服的花樣、裝飾和麥克風。

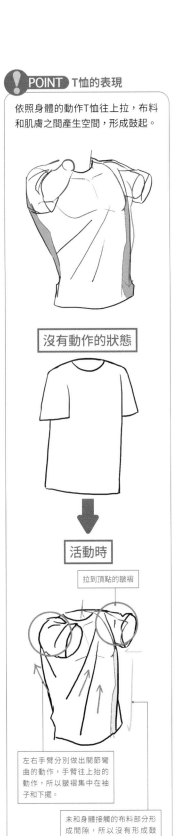

! POINT T恤的表現

依照身體的動作T恤往上拉，布料和肌膚之間產生空間，形成鼓起。

沒有動作的狀態

↓

活動時

拉到頂點的皺褶

左右手臂分別做出關節彎曲的動作，手臂往上抬的動作，所以皺褶集中在袖子和下擺。

未和身體接觸的布料部分形成間隙，所以沒有形成鼓起，一直往下落。

描繪有魅力的姿勢

121

背靠背

背靠背的姿勢能看出成員感情不錯和彼此的信賴關係。
此外若能從各種角度描繪，也會一口氣提升展現魅力的
變化性。

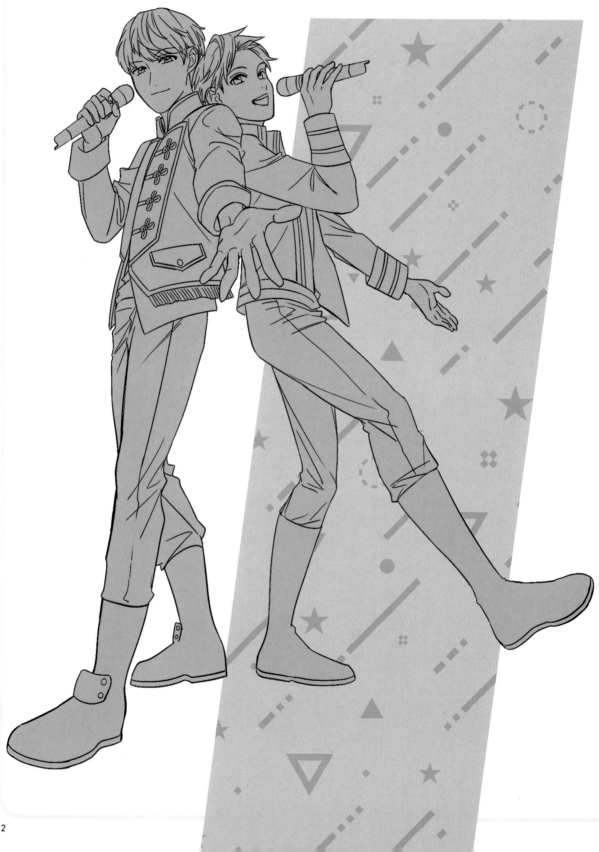

Step 1 大致思考姿勢

1 首先想畫什麼姿勢，大略地讓形象延伸。朝向哪邊背靠背，或是用哪隻手拿麥克風等，稍微思考一下。

(構想草案)

●角色各自朝向哪個方向

●用哪隻手拿麥克風

●2人的距離感如何

2 有了大致的形象後，這次稍微具體地描繪姿勢草稿。以多名角色思考時，要搭配姿勢，或者畫成完全不同等，一邊在腦海中浮現角色的形象和關係性一邊思考吧。

(構想草案)

●2人的表情如何

●手怎麼擺

●如何站著做出動作

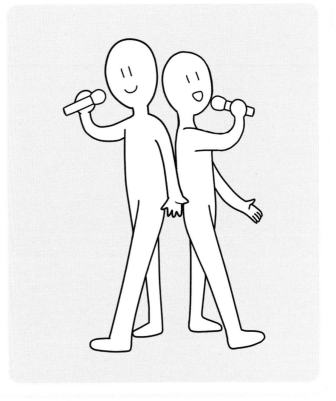

Step ② 根據姿勢畫出輪廓

1 根據在Step1思考的姿勢草稿，描繪全身的輪廓。這次設定為背靠背擺出同樣的姿勢。

2 頭部的輪廓畫好後，配合姿勢畫中心線。接著畫肩膀、手肘、膝蓋等主要關節、手腳、軀幹、腰部的輪廓。因為是背靠背，所以從軀幹到腰部加上角度，以曲線來表現。

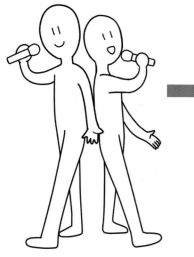

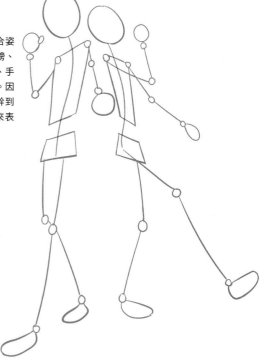

Step ③ 根據輪廓加工

1 身體的輪廓畫好後，像連接關節般畫出身體的輪廓線，持續加工。畫面左側的角色比畫面右側的角色位置更前面，因此身體稍微畫大一點，呈現遠近感。打開的手掌也想像成扇形，畫成比一般更大一些。

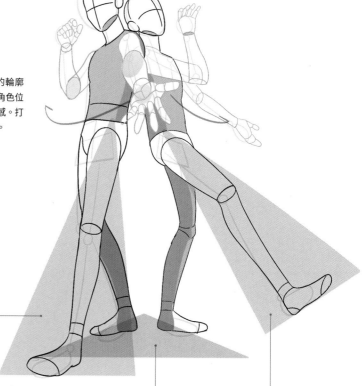

✔ CHECK

想像三角形跟前的腳畫大一點，內側的腳畫小一點，姿勢便會呈現景深。尤其跟前的角色，腿刻意畫長一點，就會變成有魄力的構圖。內側的角色抬起的腳沒有貼著地面，因此與內側那隻腳的距離感呈平行。

2 讓胸部、手臂和手的描寫更加具體。也在這個階段加上麥克風的輪廓，並確認位置。

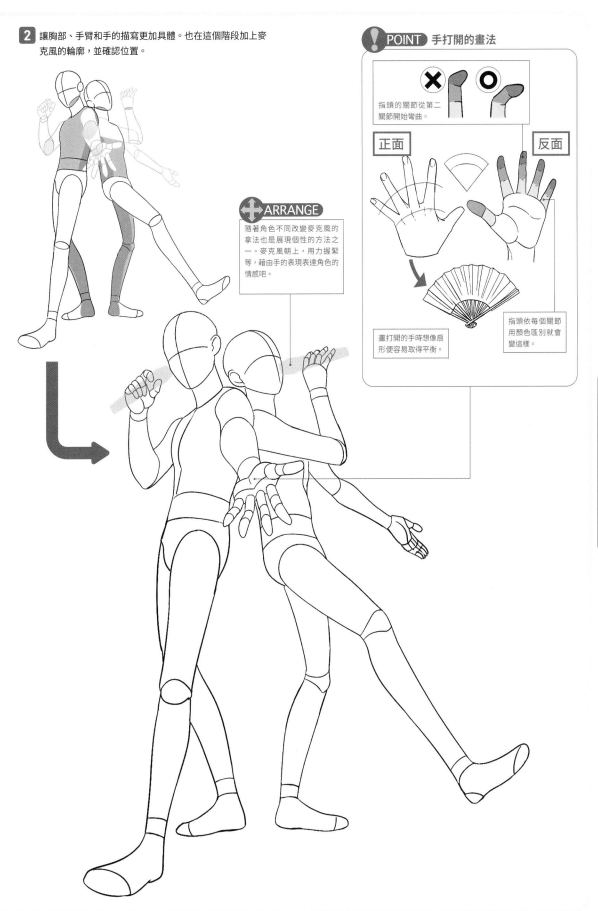

POINT 手打開的畫法

指頭的關節從第二關節開始彎曲。

正面　反面

指頭依每個關節用顏色區別就會變這樣。

ARRANGE

隨著角色不同改變麥克風的拿法也是展現個性的方法之一。麥克風朝上，用力握緊等，藉由手的表現表達角色的情感吧。

畫打開的手時想像扇形便容易取得平衡。

描繪有魅力的姿勢

Step ④ 調整身體的線條，描繪服裝

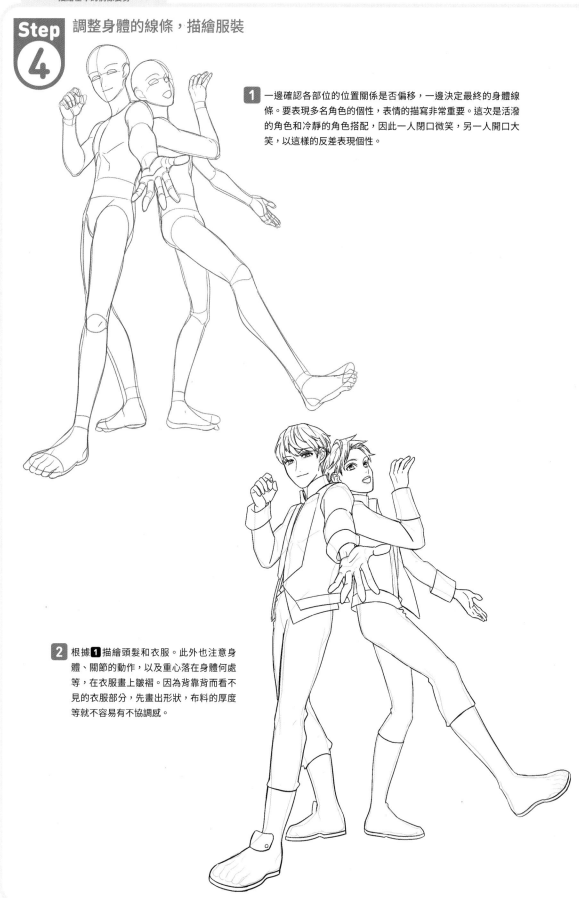

1 一邊確認各部位的位置關係是否偏移，一邊決定最終的身體線條。要表現多名角色的個性，表情的描寫非常重要。這次是活潑的角色和冷靜的角色搭配，因此一人閉口微笑，另一人開口大笑，以這樣的反差表現個性。

2 根據**1**描繪頭髮和衣服。此外也注意身體、關節的動作，以及重心落在身體何處等，在衣服畫上皺褶。因為背靠背而看不見的衣服部分，先畫出形狀，布料的厚度等就不容易有不協調感。

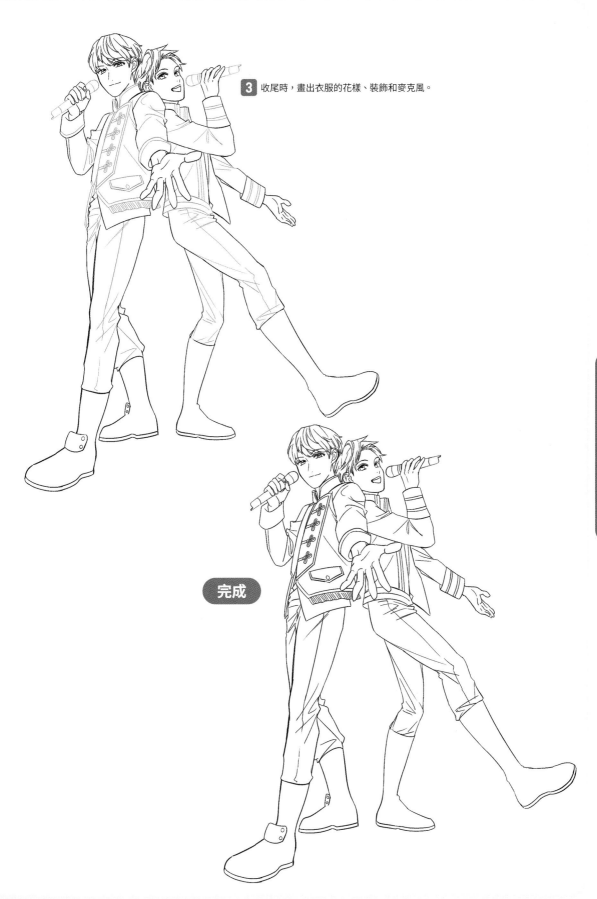

3 收尾時，畫出衣服的花樣、裝飾和麥克風。

完成

跳躍

現場表演時偶像男子猛力一跳的樣子非常絢麗，觀眾看了也能得到活力。為了呈現躍動感，作畫時要注意頭髮和服裝的表現。

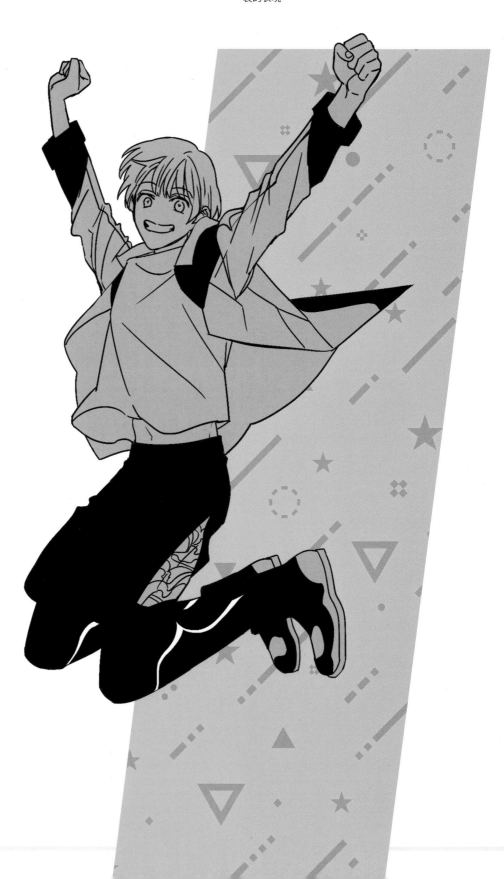

Step ① 大致思考姿勢

1 首先想畫什麼姿勢，大略地讓形象延伸。跳躍時大幅跳躍，或是輕輕一跳等，不妨配合角色的個性來思考。

（構想草案）

●雙手盡量舉起
●腳彎曲猛力一跳

2 有了大致的形象後，這次稍微具體地描繪姿勢草稿。這次想表現充滿活力的角色，因此也大膽地想像姿勢。

（構想草案）

●手握拳
●臉朝向正面
●露出笑容的表情

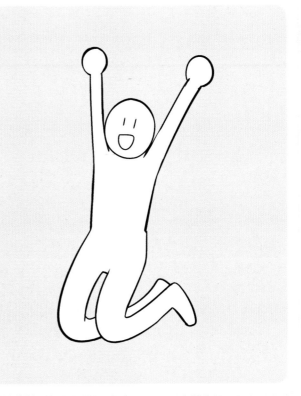

Step 2 根據姿勢畫出輪廓

1 根據在Step1思考的姿勢草稿，描繪全身的輪廓。這次以在空中靜止的狀態來思考。

2 頭部的輪廓畫好後，配合姿勢畫中心線。接著畫肩膀、手肘、膝蓋等主要關節、手腳、軀幹、腰部的輪廓。跳躍時會挺胸，背部也會大幅向後彎。還要注意肩膀和腰部的傾斜不同。

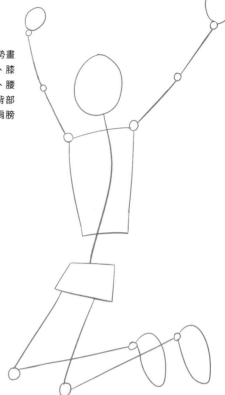

Step 3 根據輪廓加工

1 身體的輪廓畫好後，像連接關節般畫出身體的輪廓線，持續加工。因為上半身向後彎，所以作畫時注意跟前的手臂比膝部更向內側。畫面左側的手畫得比跟前的手稍微小一點，便會呈現景深。

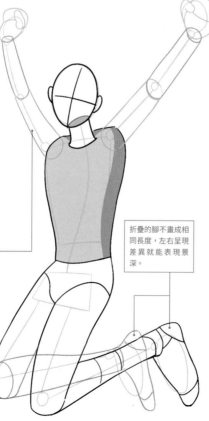

依每個關節把部位的形狀想成筒狀，便容易掌握立體感。

折疊的腳不畫成相同長度，左右呈現差異就能表現景深。

POINT 從上方觀看的圖

從上方觀看時，依照上半身向後彎或扭轉，向上伸的手臂會分別有角度，可知從內側到跟前以斜對角線連結。

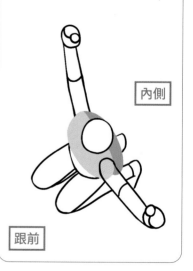

內側

跟前

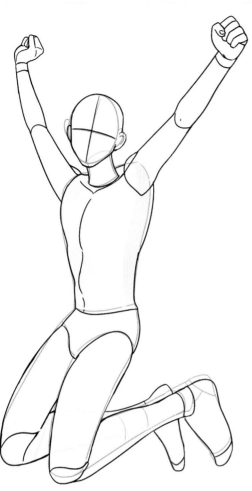

2 讓胸部、手臂和手的描寫更加具體。注意向上伸時肩膀的位置。

Step ④ 調整身體的線條，描繪服裝

1 一邊確認各部位的位置關係是否偏移，一邊決定最終的身體線條。

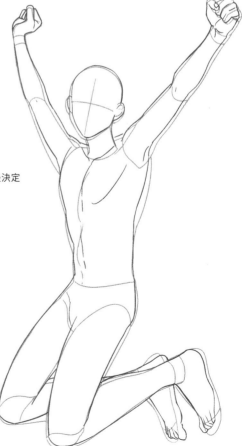

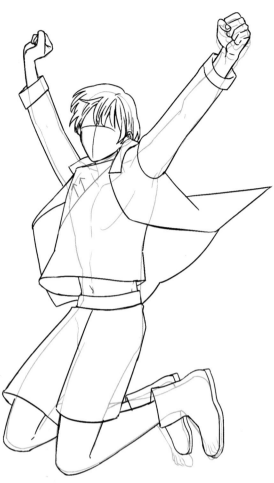

2 身體的線條調整好之後，接著畫出表情，讓角色穿上衣服。這次是動作複雜的姿勢，因此先配合身體的線條畫出服裝的輪廓。為了表現出飄浮感，露出夾克的襯布，T恤也捲起來，腹部隱約可見。

3 也要注意身體、關節的動作，以及重心落在身體何處等，參考紅色箭頭的布的動向畫出皺褶，為服裝整體增添動感。

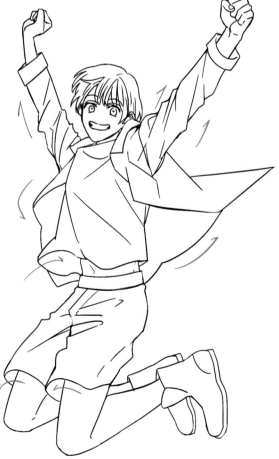

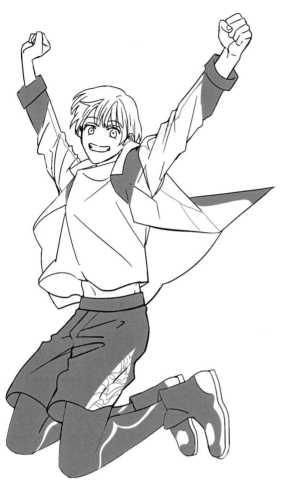

4 藉由畫出皺褶使衣服整體呈現動感後，收尾時配合身體的動作畫出衣服的花樣。

完成

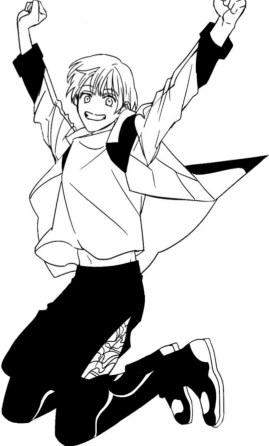

思考每種個性的姿勢變化

即使姿勢相同，隨著角色的個性不同各自的表現方法會呈現差異。讓這些變化確實反映在姿勢上，就能畫出栩栩如生的角色。

下圖的姿勢是朝向正面坐著的姿勢，不過要是加上角色的個性會變得如何？一起來看看每種個性的姿勢變化吧。

可愛　　狂野　　冷酷

在P135仔細看看吧！

每種個性的姿勢差異

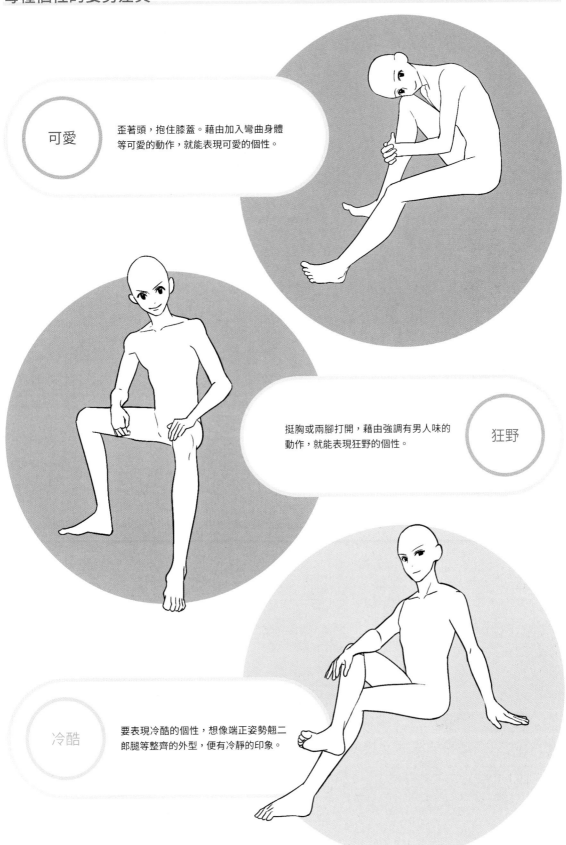

可愛

歪著頭，抱住膝蓋。藉由加入彎曲身體等可愛的動作，就能表現可愛的個性。

挺胸或兩腳打開，藉由強調有男人味的動作，就能表現狂野的個性。

狂野

冷酷

要表現冷酷的個性，想像端正姿勢翹二郎腿等整齊的外型，便有冷靜的印象。

以P116～133介紹的姿勢為基準，依「可愛」、「狂野」、「冷酷」這3種個性，看看作者是如何分別描繪姿勢的吧。

拿麥克風的經典姿勢

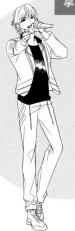

因為拿著麥克風，所以動作被限制，不過依照手的動作和表情會呈現差異。

握緊麥克風，臉部畫成仰視的角度豎起手指等，讓角色擺出具攻擊性的姿勢，表現出粗野的一面。

可愛

狂野

一隻腳抬起來的姿勢，在動作加上節奏，或是拿著麥克風雙手比YA，便有裝可愛的印象。

姿勢沒什麼動作，反而藉由拿麥克風的手或手貼在胸口的動作表現冷酷的個性。端正姿勢便有品行端正的印象。

冷酷

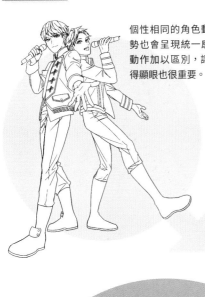

個性相同的角色動作一致，姿勢也會呈現統一感。在瑣碎的動作加以區別，讓各個角色變得顯眼也很重要。

狂野

腳大幅張開等動作動感十足。臉部的角度和視線以斜仰視的角度描繪，個性感覺狂野，就會變成挑逗的表情。

為了刻意呈現同步感，統一腳的動作和手的姿勢。一人畫成歪頭看著觀眾的撒嬌表情，可愛感會更突出。

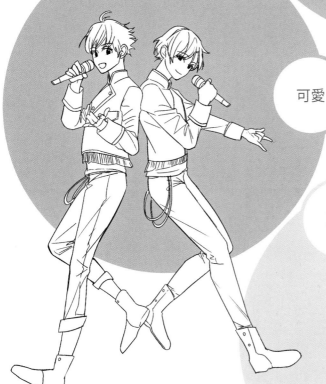

可愛

冷酷

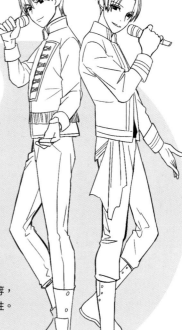

瀟灑地站著，視線或臉部傾斜等，只以較少的動作表現冷酷的個性。打開的嘴巴也比較小。

描繪有魅力的姿勢

跳躍

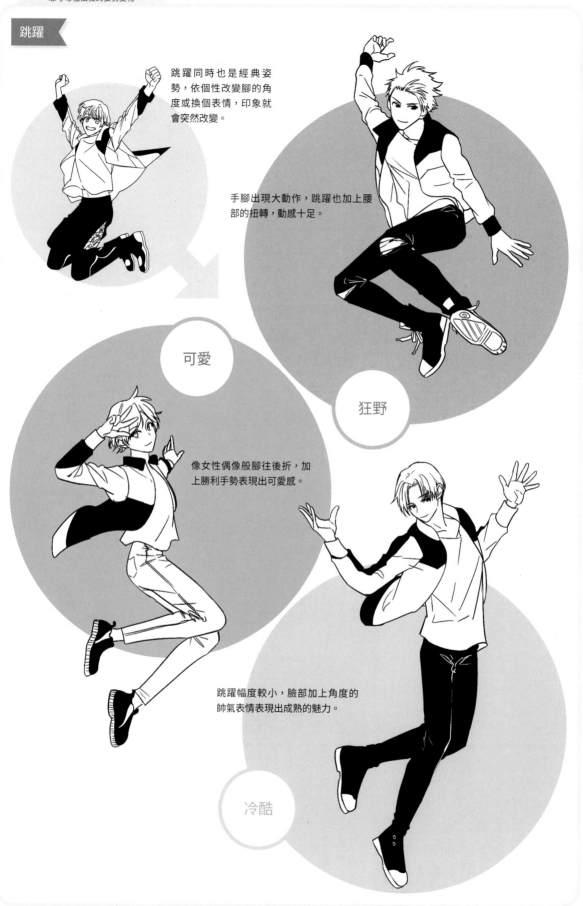

跳躍同時也是經典姿勢，依個性改變腳的角度或換個表情，印象就會突然改變。

手腳出現大動作，跳躍也加上腰部的扭轉，動感十足。

狂野

可愛

像女性偶像般腳往後折，加上勝利手勢表現出可愛感。

跳躍幅度較小，臉部加上角度的帥氣表情表現出成熟的魅力。

冷酷

描繪集合圖

▶ Part 4

看起來有魅力的構圖

描繪1幅插畫時，構圖正是傳達角色魅力的重要要素之一。在此將介紹基本構圖的思考方式。一邊思考以何者作為重點呈現，想要如何表現，一邊決定構圖吧。

三分法

所謂三分法，是將畫面縱橫三分割，在分割的交點（橘色的點）配置重要的主題或想要重點呈現的東西，以取得整體平衡的技法。

想要重點呈現的東西如果是人物

在分割的交點畫出主要角色的臉，觀看者的視線就會落在角色的臉部。

黃金比例

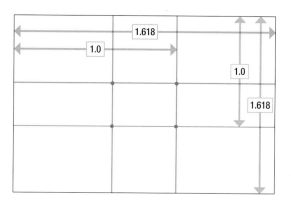

據說人類覺得最美的比例就叫做黃金比例。那幅《蒙娜麗莎》也是利用黃金比例描繪而成。以長方形的構圖活用黃金比例時，縱橫的比例為「1：1.618」就是黃金比例。這個長方形就叫做「黃金長方形」。

想要重點呈現的東西如果是眼睛

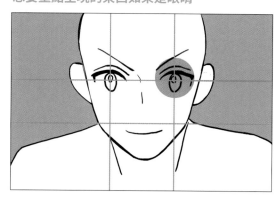

在分割的交點描繪主要角色的雙眼，觀看者的視線就會落在炯炯有神的眼睛。

POINT

雖然三分法、黃金比例的比例有些差異，不過用法幾乎相同。以自己容易進行的方法活用吧。

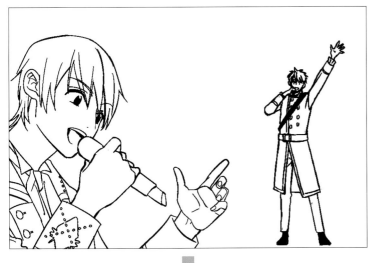

描繪2名人物在同一個畫面的插畫時，若是左邊的構圖有點感受不到角色的關係性，也很難傳達2人待在怎樣的空間。此外想以何者為重點呈現，作為視覺的情報也變得難以進入。

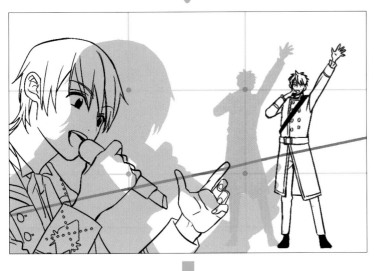

在此活用三分法，把想要重點呈現的東西（如果是這幅畫，就是2名人物）配置在交點。此外為了表達2人的關係性，畫出表示空間的導線（這次是地板）。

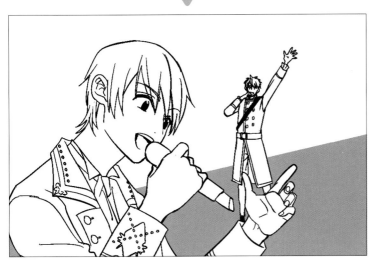

藉由活用三分法，畫面沒有鬆散，緊緊地凝聚，觀看者的視線也容易落在2名人物身上。

描繪集合圖

Z字形的構圖

沿著Z字形的線配置角色的方法。利用這種構圖技法，從遠處到近前能呈現遠近感。角色越多，在整理畫面時也是越有幫助的技法。

試著配置角色…

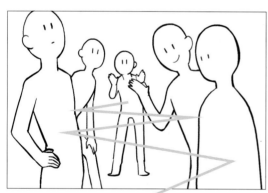

按照Z字形的線，遠處的角色比較小，近前的角色畫得比較大，構圖便會呈現景深。別讓角色重疊，均衡地配置吧。

放射狀的構圖

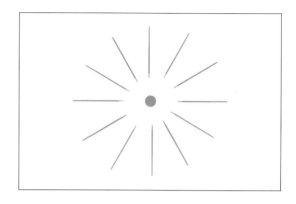

從畫面的一點呈放射狀配置角色的方法。依照構圖設定的一點不在中央也行。

試著配置角色…

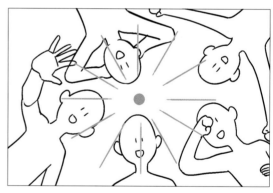

如畫圖般均等地配置角色看起來會很漂亮，但是也有刻意不均等配置的表現方法。角色分別改變姿勢呈現熱鬧的感覺吧。

在插畫活用技法吧

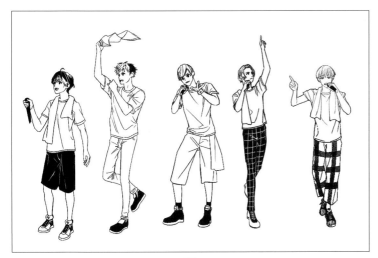

想描繪多人數的角色時，如果只是角色在畫面上一字排開，就會變成大合照。在並非海報或角色介紹等有目的的場合時，盡量將角色零散地配置，就能表現空間感。

在此活用Z字形的構圖，將角色散開配置在近前、遠處，呈現景深。同時，也畫出創造各角色的空間的導線（粉紅色）。

描繪集合圖

活用Z字形的構圖形成空間，變成能夠想像大規模演唱會的一個場景的插畫。

關於人物的配置

將人物配置在畫面裡的時候,如果覺得「構圖方面有什麼不足?」請務必學會底下介紹的技巧。

朝向正面挺直站立的配置當然也可以,不過為了讓插畫看起來更有魅力,不妨思考能夠呈現角色氣質與躍動感的配置。

三角構圖 所謂三角構圖,是把想呈現的東西擺在三角形的角,或是在插畫中形成三角形的技巧。

如果是描繪單一角色的插畫,作畫時注意三角形,插畫的平衡就會穩定,或是能在空間呈現景深。

想讓姿勢做出一點動作時,試著改變三角形的角度會很有效。服裝和眼睛等角色的重點部分,或是麥克風等重要道具收在三角形裡面,平衡就會變好。

多名角色時

在角色人數眾多時也能活用三角構圖。
人數增加，角色的配置也能增添變化，因此請積極地運用吧。

如圖角色只是橫向排列，這種配置沒有變化，看起來很平面；運用三角
構圖能使畫面整體有動感，變成能感受到氣氛與景深的插畫。

試著以三角構圖加點變化…

對準三角形的角配置3名角色，此外隨著從近前到遠處，以大、
中、小改變角色的尺寸感，就會在各自站立的地方呈現景深。

對準三角形的角，把最想引人注目的角色配置在中心，左右配
置同樣大小的角色。如果像這種配置，容易注意到3人的表
情，畫面整體也會有緊湊的效果。

仰視

由下往上看著對象的構圖叫做仰視。利用仰視描繪偶像時,設想在現場表演的舞台上或專輯封面等,適合用來表現往上看時角色的魄力和存在感。

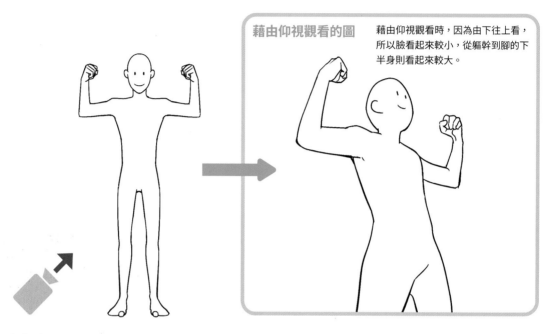

藉由仰視觀看的圖

藉由仰視觀看時,因為由下往上看,所以臉看起來較小,從軀幹到腳的下半身則看起來較大。

單一角色時

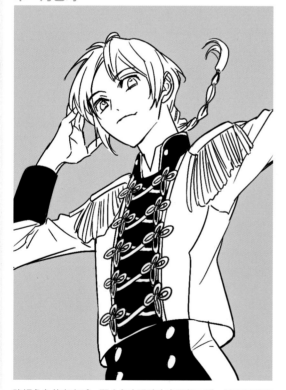

強調角色的存在感,配合角度眼睛也容易朝下看。因而展現出魅力。

多名角色時

表現出從舞台上蹲下,打動粉絲的場景。

俯瞰

由上往下看著對象的構圖叫做俯瞰。利用俯瞰描繪偶像時，適合用來強調角色的表情，或是說明角色的位置關係與狀況。

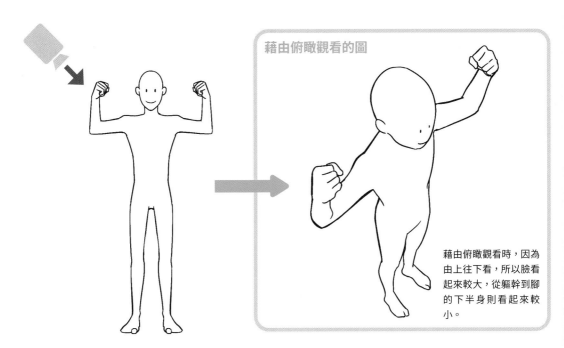

藉由俯瞰觀看的圖

藉由俯瞰觀看時，因為由上往下看，所以臉看起來較大，從軀幹到腳的下半身則看起來較小。

描繪集合圖

單一角色時

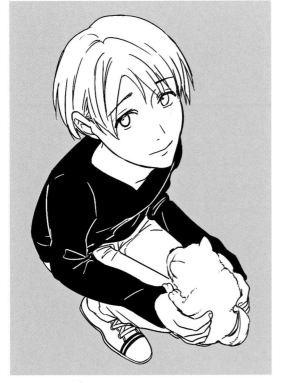

因為相機角度在上方，所以強調眼睛朝上看的可愛表情。配合角度手上的狗也畫小一點，就能呈現遠近感。

多名角色時

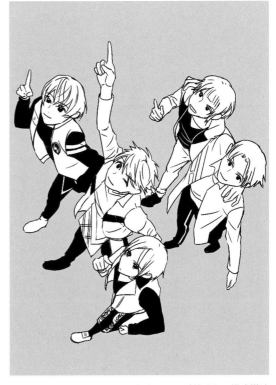

表現邊走邊服務粉絲的場景。藉由加入細膩的動作，變成描述性的插畫。

人物配置的方法　製作①

關於構圖和人物的配置已經學習過了，接下來實際將角色配置在畫面上，試著完成插畫。這次以「直向位置的構圖」、「多人數」、「穿著偶像服裝的角色」的設定進行製作。

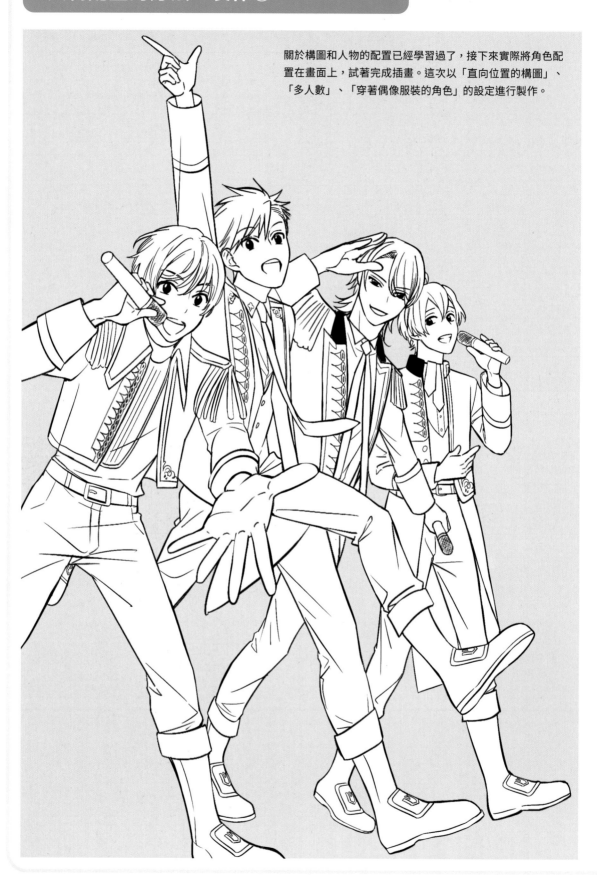

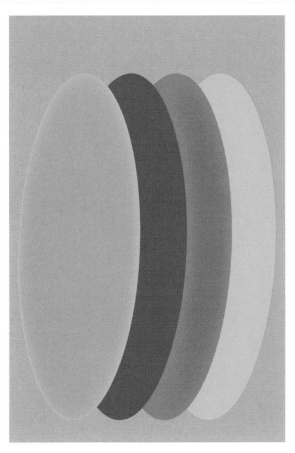

1 一面整理「拿著麥克風走路」、「視線朝向讀者」、「4人組」
等設定和要素,一面思考各角色的配置順序。

2 接著是如何配置這4人。正如在P144解說的法則,人物配置在
畫面中的時候,人物的平衡呈三角形看起來就很好看。因此,
首先依顏色區分角色,接下來注意三角形,調整角色的配置和
姿勢的角度等,平衡就會變佳。

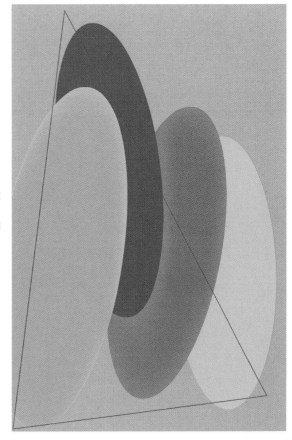

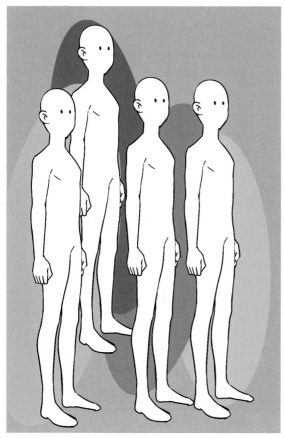

3 接下來，依照在 2 思考的配置來配置角色。如圖，直立不動的姿勢身體沒有動作，此外各角色的尺寸相同，因此在沒有景深的狀態下，可知利用三角形的構圖並未成立。

依據 3 ，一邊思考各角色的身高、體格與個性等，一邊注意三角形的構圖決定姿勢。在相當於三角形頂點的位置加上一邊做出經典姿勢一邊跳躍的角色，讓圖畫整體呈現動感。另外，角色也隨著越往遠處，角色的尺寸感就越小，並呈現景深。注意配置的方法，別讓各角色的麥克風蓋住其他角色的臉，或是由於手臂和腳重疊，難以看清各角色的姿勢。

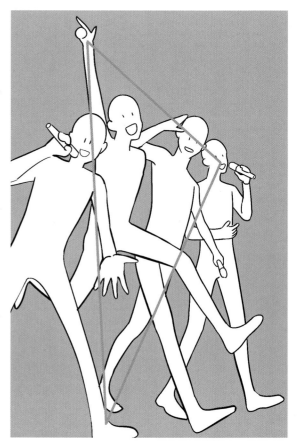

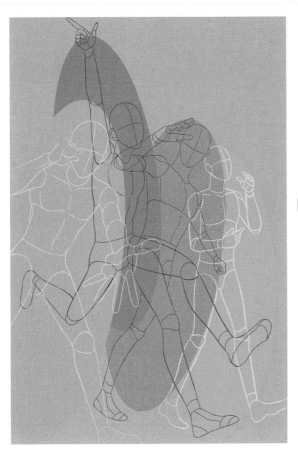

4 配置決定好之後，接下來畫出角色的輪廓。一邊觀察平衡，一邊決定各角色臉部的方向和拿麥克風的手的位置等。這時，角色之間如何互相重疊，一邊想像看不見的地方一邊描繪，配置就不易失去平衡。

5 整理輪廓線，描繪麥克風的輪廓。這樣一來姿勢草圖便完成。

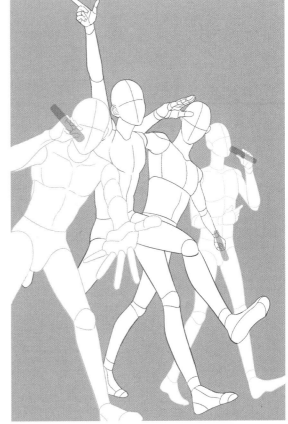

151

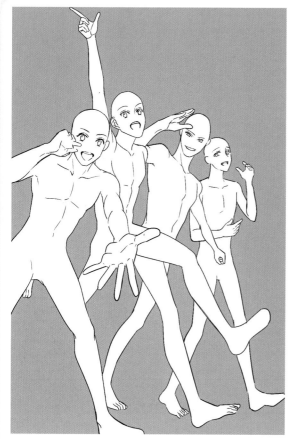

6 在姿勢草圖加工。這時，描繪時各角色的表情也和姿勢與個性連結。

7 配合身體的線條讓角色穿上服裝。首先大略決定衣服的線條與形狀，是否符合姿勢、構圖是否不搭調等，一邊確認圖畫整體的平衡一邊進行吧。

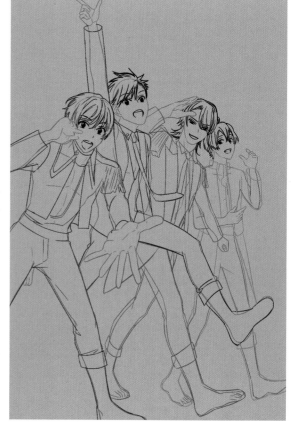

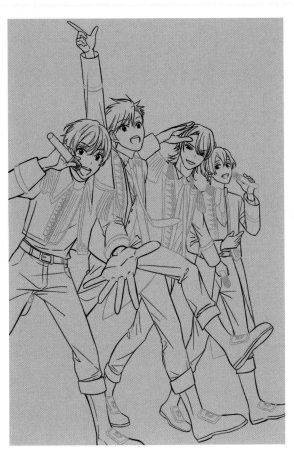

8 收尾時，描繪服裝的細節和衣服的皺褶。變更每個角色服裝的特徵，展現個性吧。

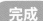

人物配置的方法　製作②

在製作②將以橫構圖的設定進行解說。橫構圖比起豎構圖在空間上更能產生寬闊感，在插畫整體能感受到安定感正是特色。

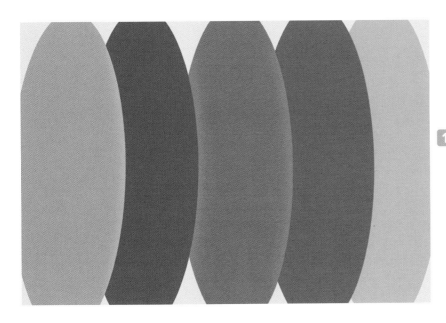

1 一面整理「視線朝向讀者」、「5人組」、「全員露出笑容」等設定和要素,一面思考各角色的配置順序。

2 接著思考5人如何配置。5人並排配置會變成死板的構圖,所以這次也和製作①同樣注意三角形,將角色依顏色區分,逐一配置。

3 接下來，依照在 **2** 思考的配置來配置角色。如圖，角色只是以相同的尺寸感橫向排列，雖然作為構圖看起來沒問題，但是缺乏遠近感，變成了感受不到空間感的圖畫。

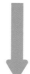

依據 **3** ，調整角色的尺寸感。近前的角色較大，隨著越往遠處人物畫得越小，藉此能產生遠近感，呈現景深。另外，除了最遠處的角色全都畫成回頭的姿勢做出變化，就變成了有魄力的構圖。

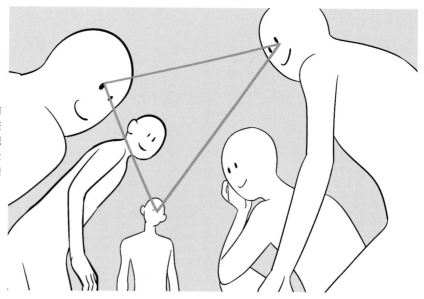

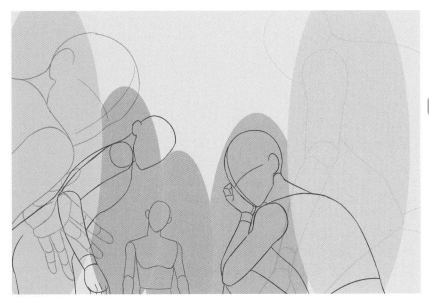

4 配置決定好之後，接下來畫出角色的輪廓。一邊考量各角色的個性與體型等，一邊思考姿勢吧。這次，在最跟前的團長角色追加揮手的姿勢。角色如何互相重疊，看不見的地方也一邊想像一邊進行作畫。

5 整理輪廓線，姿勢草圖便完成。

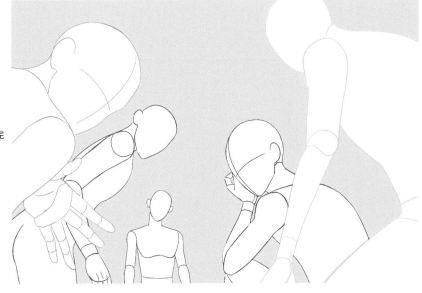

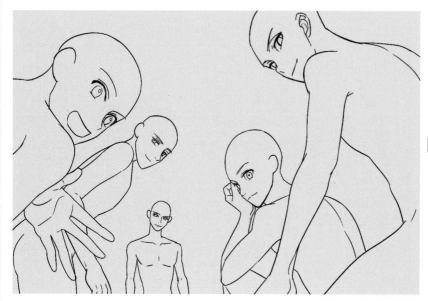

6 在姿勢草圖加工。配合角色的個性也大略決定表情。

7 畫頭髮，配合身體的線條讓角色穿上服裝。回頭的姿勢會讓上半身和脖子一起加上扭轉的動作，所以得注意別讓服裝的形狀等變得不自然。

8 描繪服裝的細節。這次只有上半身，因此服裝很難做出差異化。藉由衣服的標誌和長度等增添變化吧。

完成

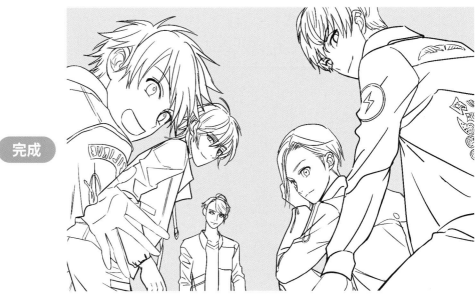

PROFILE

cocokanata

插畫家。以女性取向的手機遊戲《美男大奧》為首，經手偶像男子培育遊戲《ICHU偶像進行曲》、將LOTTE口香糖擬人化的《口香糖男友》等人氣內容的角色設計。著有《美男宮殿系列KOKOKANATA畫集》（山下書店）。

TITLE

心臟爆擊！人氣偶像男子魅力畫法

STAFF

出版	三悅文化圖書事業有限公司
作者	cocokanata
譯者	蘇聖翔
總編輯	郭湘齡
責任編輯	蕭妤秦
文字編輯	張聿雯
美術編輯	許菩真
排版	朱哲宏
製版	明宏彩色照相製版有限公司
印刷	桂林彩色印刷股份有限公司
法律顧問	立勤國際法律事務所　黃沛聲律師
戶名	瑞昇文化事業股份有限公司
劃撥帳號	19598343
地址	新北市中和區景平路464巷2弄1-4號
電話	(02)2945-3191
傳真	(02)2945-3190
網址	www.rising-books.com.tw
Mail	deepblue@rising-books.com.tw
初版日期	2022年7月
定價	380元

ORIGINAL JAPANESE EDITION STAFF

裝丁・デザイン	宮下裕一 ［imagecabinet］
校正	夢の本棚社
企画・編集	塚本千尋（グラフィック社）

國家圖書館出版品預行編目資料

心臟爆擊!人氣偶像男子魅力畫法 = How to draw "idol danshi"/ここかなた著；蘇聖翔譯. -- 初版. -- 新北市：三悅文化圖書事業有限公司, 2021.12
160面；18.2 x 25.7公分
譯自：魅せる!アイドル男子の描き方
ISBN 978-986-99392-9-4(平裝)

1.人物畫 2.男性 3.繪畫技法

947.2　　　　　　　110019367

タイトル：魅せる！アイドル男子の描き方
著者：ここかなた
© 2020 Cocokanata
© 2020 Graphic-sha Publishing Co., Ltd.
This book was first designed and published in Japan in 2020 by Graphic-sha Publishing Co., Ltd.
This Complex Chinese edition was published in 2022 by SAN YEAH PUBLISHING.

Original edition creative staff
Book design: Yuichi Miyashita [imagecabinet]
Proofreading: Yumeno hondanasha
Planning and editing: Chihiro Tsukamoto (Graphic-sha Publishing Co., Ltd.)